华夏万卷
让人人写好字

柳公权

书法培训、等级考试推荐用书

楷书入门

基础教程 升级版

玄秘塔碑

董其昌评：不得舍柳法而趋右军也

此碑运笔遒劲有力，字体学颜出欧，别构新意。清代王澍以为《玄秘塔》"故是诚悬极矜练之作"。其结字的特点主要是内敛外拓，紧密、挺劲，运笔劲健舒展，干净利落，有自己独特的面目。

教程+碑帖
二合一
配名家书写视频

华夏万卷 编

CMS 湖南美术出版社
PUBLISHING & MEDIA

全国百佳图书出版单位

图书在版编目（CIP）数据

柳公权楷书入门基础教程·玄秘塔碑：升级版 / 华夏万卷编.—长沙：湖南美术出版社,2020.4
ISBN 978-7-5356-9007-4

Ⅰ.①柳… Ⅱ.①华… Ⅲ.①楷书–书法–教材Ⅳ.①J292.113.3

中国版本图书馆 CIP 数据核字(2019)第 297862 号

LIU GONGQUAN KAISHU RUMEN JICHU JIAOCHENG　XUANMITA BEI　SHENGJIBAN

柳公权楷书入门基础教程　玄秘塔碑（升级版）

出 版 人：黄　啸
编　　者：华夏万卷
责任编辑：彭　英　邹方斌
装帧设计：华夏万卷
出版发行：湖南美术出版社
　　　　　（长沙市东二环一段 622 号）
经　　销：全国新华书店
印　　刷：成都勤德印务有限公司
　　　　　（成都市郫都区成都现代工业港北片区港通北二路 95 号）
开　　本：880×1230　1/16
印　　张：7.5
版　　次：2020 年 4 月第 1 版
印　　次：2020 年 4 月第 1 次印刷
书　　号：ISBN 978-7-5356-9007-4
定　　价：28.00 元

前　言

　　《入门基础教程（升级版）》系列图书是一套专门针对毛笔字初学者编写的书法入门教程，旨在帮助初学者通过对碑帖的临习，了解其书法特点，掌握对应书体的书写基本功，为进一步的书法学习和创作奠定坚实的基础。同时，对古碑帖的爱好者而言，本套图书也可作为名碑名帖的临习指南和范本。

　　本丛书第一辑包括《曹全碑》《兰亭序》《九成宫醴泉铭》《雁塔圣教序》《多宝塔碑》《颜勤礼碑》《玄秘塔碑》《三门记》等八种历代极具影响力的碑帖，涵盖了隶书、行书、楷书三种常见的书法字体，囊括了王体、欧体、褚体、颜体、柳体、赵体等几大书体，全面而实用。

　　在体例安排上，本丛书遵循循序渐进、由浅入深的原则，根据初学者的认知能力及学习习惯精心编排，从基本笔法到笔画、部首的写法，再到结体、章法和作品创作，均进行了全面细致的讲解。知识讲解图文并茂、通俗易懂。本书范字的计算机图像还原均由资深的书法专业人士操刀，使范字更为清晰，同时力求保持字迹原貌，不损失局部尤其是笔画起收精细之处的用笔信息。

　　书末均附带了原碑帖的全文，以便读者朋友在学习过程中随时欣赏、参详，同时也为进一步临摹原帖提供了优秀的范本。

　　为了帮助读者更为便捷、直观地掌握书写和创作技巧，我们邀请陈忠建先生为例字录制了翔实的示范讲解视频，并力邀张勉之先生为每种书体创作了对应的章法演示作品。两位先生都是著名的书法家和书法教育家，传统书法功底深厚，教学经验丰富。相信他们的悉心指导会对读者朋友们的书法学习大有裨益。

　　本丛书在编辑过程中，得到了多位书法名家无私贡献的宝贵意见和建议，同时也得到了高校书法专业和书法教育机构不少骨干教师的帮助与支持，在此深表谢意。

　　中国书法艺术博大精深，书法理论与见解百花齐放，此书虽几经打磨、历久乃成，但仍嫌仓促，谬误疏漏恐在所难免，恳请读者、专家朋友们不吝批评和指正，以便我们不断改进与提高。

目　录

第一章　书写入门

第一节　柳公权与《玄秘塔碑》

柳公权（778—865），字诚悬，唐代著名书法家，楷书四大家之一，京兆华原（今陕西铜川）人，官至太子少师，世称"柳少师"。他初学王羲之，后遍学名家，对欧阳询、颜真卿的书法的研习最为用功，深得欧体遒健劲紧、颜体筋骨内含的特点。

柳公权的书法汲取颜、欧之长，在晋人的劲媚和颜书的雍容雄浑之间，形成了自己独有的风格，以骨力劲健见长，笔力雄劲，中宫紧缩，外部疏朗。柳字在用笔上强调骨力，笔画劲挺，古人所言的"细筋入骨"用来比喻柳字的笔法是非常准确的。历代以来，人们都习惯将颜真卿、柳公权的字并称，有"颜筋柳骨"的美誉。柳公权的作品很多，碑刻主要有《大唐回元观钟楼铭》《金刚经》《玄秘塔碑》《冯宿碑》《神策军碑》等，另有墨迹《蒙诏帖》《送梨帖题跋》传世。

《玄秘塔碑》刻于唐会昌元年（841），由裴休撰文，柳公权书并篆额。此碑正文楷书二十八行，满行五十四字，现存西安碑林。此碑是柳公权楷书成熟期的代表作，集中体现了柳书鲜明的风骨特色。其运笔方圆兼施，顿挫分明，干净利落，刚柔相济；结构劲紧，力守中宫；体势遒健舒展，豪爽中不失秀朗之气。

唐碑尚法，柳公权更是将其推向一个新的高度，而柳体也成为法度的化身。《玄秘塔碑》笔画最显著的特征是瘦硬劲挺，下笔斩钉截铁，起笔多方整，转折棱角分明，收笔多提顿，出锋犀利，注重笔势的俯仰变化，这些特点在学习时要仔细体会。

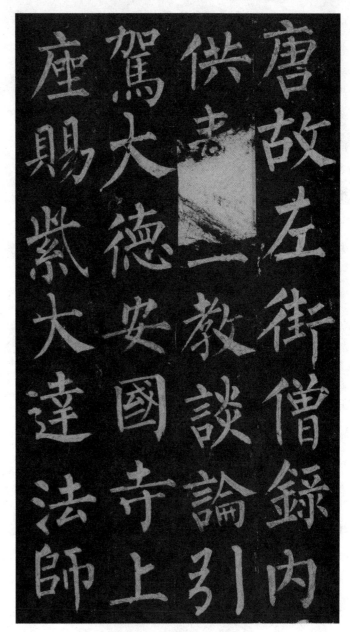

柳公权《玄秘塔碑》(局部)

第二节 执笔方法与书写姿势

一、执笔方法

晋代书法家王羲之的老师卫夫人在《笔阵图》中写道："凡学书字，先学执笔。"我们学写毛笔字，首先要知道怎样执笔。古往今来，毛笔书写的执笔方法多种多样，但基本都遵循这样的规则：笔杆垂直，以求锋正；指实掌虚，运笔自如；自然放松，灵活运转。

本书介绍一种自唐朝沿用至今、广为流传的执笔方法——"五指执笔法"。顾名思义，这是五个手指共同参与的执笔方法，每个手指分别对应一字口诀，即擫（yè）、押、钩、格、抵。

擫 擫是按、压的意思，这里是指以拇指指肚按住笔管内侧；拇指上仰，力由内向外。

押 食指指肚紧贴笔管外侧，与拇指相对，夹住笔管；食指下俯，力由外向内。

钩 中指靠在食指下方，第一关节弯曲如钩，钩住笔管左侧。

格 无名指指背顶住笔管右侧，与中指一上一下，运力的方向正好相反。

抵 小指紧贴无名指，垫托在无名指之下，辅助"格"的力量；小指不与笔管接触，也不要挨着掌心。

五个指头将笔管控制在手中，既要有力，又不能失了灵动，这样才能更好地驾驭笔锋，运转自如，写出的字才更有韵味。

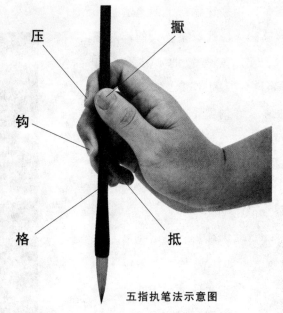

五指执笔法示意图

执笔位置的高低，并无定式。通常而言，写字径 3~4 厘米的字时，执笔大约在"上七下三"的位置，即所持位置在笔管顶端向笔毫十分之七处；写小字时，执笔位置可靠下一些，写大字时可靠上一些。写隶书、楷书时，执笔可略低；写行书、草书时，执笔可略高，这样笔锋运转幅度大，笔法才能流转灵动。

二、书写姿势

"澄神静虑，端己正容。"这是唐代书法家欧阳询在《八诀》中所言。"澄神静虑"是指书写时需要安神静心，"端己正容"则是对书写姿势提出的要求。能否掌握正确的书写姿势，不但关系到能否练好字，也关乎书写者的身体健康。毛笔书写姿势主要有两种：坐书和站书。

坐书适合写小字，应做到身直、头正、臂开、足安。具体而言，要求书写者上身挺直，背不靠椅，胸不贴桌；头部端正，略向前俯，视角适度；双臂自然张开，双肘外拓，使指、腕、肘、肩四关节能灵动自如；两脚平放，屈腿平落，双腿不可交叉。

站书适合写大字或行、草书，其上身姿势和坐书基本相同，身体可略向前倾，腰略弯，不可僵硬。以左手压纸，但不能用其支撑身体重量。需要注意的是，站书时，桌面高度要合适，因为过高会影响视角，过低则会弯腰过度，易生疲劳。

第三节　运腕方式与基本笔法

一、运腕方式

在毛笔书写中，手指的作用主要在于执笔，而运笔则通过腕、臂关节的活动来控制。《书法约言》中说"务求笔力从腕中来"，便是这个道理。在书写时，运腕有枕腕、悬腕和悬臂三种方法。

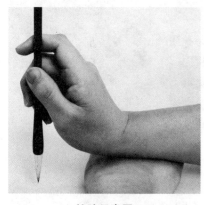

枕腕示意图

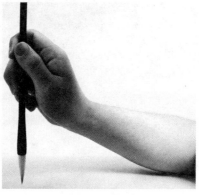

悬腕示意图

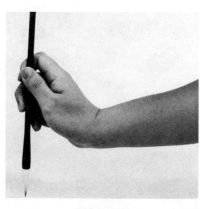

悬臂示意图

枕腕　枕腕能使腕部有所依托，因而执笔较稳定。枕腕较适宜书写小字，而不适宜书写大字。

悬腕　悬腕比枕腕扩大了运笔范围，能较轻松地转动手腕，所以适宜书写较大的字，但悬腕难度较大，须经过训练才能得心应手。

悬臂　悬臂能全方位顾及字的点画和笔势，能使指、腕、臂各部自如地调节摆动，因此多数书法家喜用此法。

二、基本笔法

用毛笔书写笔画时一般有三个过程，即起笔、行笔和收笔，这三个过程要用到不同的笔法。

1.逆锋起笔与回锋收笔

在起笔时取一个和笔画前进方向相反的落笔动作，将笔锋藏于笔画之中，这种方法就叫"逆锋起笔"。即"欲右先左，欲下先上"，落笔方向与笔画走向相反。当点画行至末端时，将笔锋回转，藏锋于笔画内，这叫作"回锋收笔"。回锋收笔可使点画交代清楚，饱满有力。

2.藏锋与露锋

藏锋是指起笔或收笔时收敛锋芒，这是楷书中常常用到的技法。其方法是起笔时逆锋而起，收笔时回锋内藏，使笔画含蓄有力。露锋是指在起笔和收笔

逆锋起笔写竖

回锋收笔写横

时，照笔画行进的方向，顺势而起，顺势而收，使笔锋外露，也叫作"顺锋"。露锋能够体现字的神气，以及字里行间左呼右应、承上启下的精神动态，但不可锋芒过露，以避免浮滑。

3.中锋与侧锋

中锋也叫"正锋"，是书法中最基本的用笔方法，指笔毫落纸铺开运行时，笔尖保持在笔画的正中间。以中锋行笔，笔毫均匀铺开，墨汁渗出均匀，自然能使笔画饱满丰润，浑厚结实，"如锥画沙"。

侧锋与中锋相对，是指在运笔过程中，笔锋不在笔画中间，而在笔画的一侧运行。侧锋多运用于行、草书，正如古人所说："正锋取劲，侧笔取妍。"如果运用得当，侧锋也能产生特别的效果。

中锋写横

中锋写竖

4.提笔与按笔

提笔与按笔是行笔过程中笔锋相对于纸面的一个垂直运动。提笔可使笔锋着纸少，从而将笔画写细；按笔使笔锋着纸多，从而将笔画写粗。如果在行笔过程中缓缓提笔，可使笔画产生由粗到细的效果；反之，缓缓按笔，则会产生由细到粗的效果。提、按一定要适度，不可突然。

5.转笔与折笔

转笔与折笔是指笔锋在改变运行方向时的运笔方法。转笔是圆，折笔是方。在转笔时，线条不断，笔锋顺势圆转，一般不作停顿；在折笔时，往往是先提笔调锋，再按笔折转，有一个明显的停顿，写出的折笔棱角分明。

边行边提作撇

边行边按写捺

6.方笔与圆笔

方笔是指笔画的起笔、收笔或转折处呈现出带方形的棱角。圆笔是指笔画的起笔、收笔或转折处为略带弧度的圆形。方笔刚健挺拔，骨力外拓；圆笔婉转而通，不露筋骨，笔力内敛。过方或过圆都是一种弊病，优秀的书法家，往往能做到方圆并用。

折笔　　　　转笔

方笔　　　　圆笔

第四节　临帖方法

临帖就是把范帖放在一边，凭观察、理解和记忆，对着选好的范本反复临写。王羲之在《笔势论十二章》中说："一遍正脚手，二遍少得形势，三遍微微似本，四遍加其遒润，五遍兼加抽拔。如其生涩，不可便休，两行三行，创临惟须滑健，不得计其遍数也。"临帖是个长期的过程，非一朝一夕之功，要持之以恒，才能取得好成绩。常用的临写形式有四种。

对临法　把范帖放在眼前对照着写。对临是临帖的基本方法，学书者刚开始时会缺乏整体意识，往往看一画写一画，容易造成字的结构松散、过大过小等毛病。学书者应加强读帖，逐步做到看一次写一个偏旁、一个完整的字乃至几个字。

背临法　不看范帖，凭记忆书写临习过的字。背临的关键不在死记硬背具体形态，而在于记规律，不求毫发逼真，但求能写出最基本的特点。因此，背临实际上已经初步有意临的基础。

意临法　不求局部点画逼真，要把注意力放在对范帖神韵的整体把握上。意临虽不要求与原帖对应部分处处相似，但各种写法都应在原帖的其他地方有出处，否则就不是临写。

创临法　运用对范帖点画、结体、章法和风格的认识，书写范帖上没有的字，或联字成文，创作作品。创临虽然仍以与范帖相似为目标，但已有较大的自主性和灵活性。它是临帖的最后一个阶段，也是出帖的开始。

基础训练——运笔

1.中锋练习

保持正确的执笔姿势，使毛笔的笔尖指向一个方向，而毛笔的行进方向与笔尖方向正好相反，并且让笔尖始终处于所书写线条的中央。可以尝试书写横线、竖线来练习中锋运笔，注意运笔平稳，线条均匀。

2.提按练习

以中锋行笔，平稳书写一段后，逐渐将笔提起，使线条渐渐变细；笔不离纸，再逐渐将笔压下，使线条渐渐变粗，直至与最初的线条粗细相等。可以采用横向、竖向、45°角等多个方向练习。

3.转锋练习

转锋基本是靠手腕控制毛笔笔尖来完成，转锋时应保持中锋行笔，转弯时行笔的速度不变，连贯而灵活，手腕有一个明显的动作。练习转锋时，应从多个角度练习，如左上、左下、右上和右下。

第二章　笔画基础

第一节　基本笔画的写法

一、横法

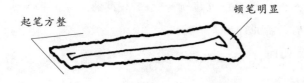

起笔方整　　　　　顿笔明显

① 向左逆锋起笔。
② 折笔向右下顿笔。
③ 调转笔锋，以中锋向右行笔。
④ 横末向右上稍提锋。
⑤ 向右下顿笔。
⑥ 向左上回锋收笔。

① ② ③
④ ⑤ ⑥

书写提示

　　我们在写横画时，是从左向右行笔，但在起笔时笔锋却向反方向(向左)下笔，这就是"逆锋"，也就是书法中经常说到的"欲右先左，欲下先上"的运笔方法。

　　这里是以长横为例，介绍柳体横画的写法。柳体的长横劲挺、瘦硬，起笔多方整，给人斩钉截铁之感。横画虽然要求平正，但并非要写得像水平线一样，而是略呈右上斜势，左低而右高，例字"一""二""三"和"王"中的长横均是如此。

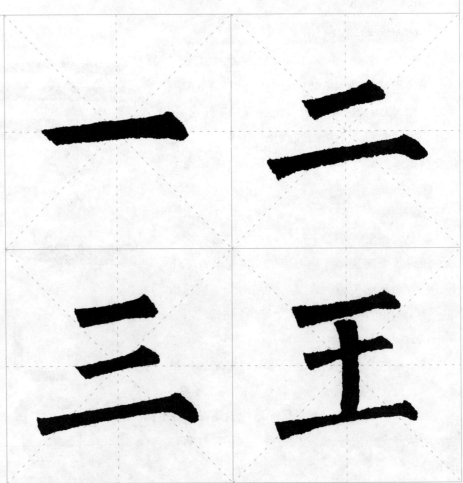

二、竖法

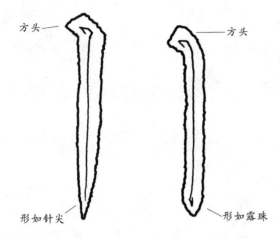

方头

方头

形如针尖

形如露珠

① 向左上逆锋起笔。
② 折笔向右下顿笔。
③ 调转笔锋,以中锋向下行笔。
④ 悬针竖:至竖末渐提笔,力送笔端,出锋收笔。
⑤ 垂露竖:至竖末向右下微顿,向上回锋收笔。

①　②　③　④　⑤

书写提示

柳体的竖画,头部是一个明显的、粗重的方头,这是柳体的一个鲜明特征。这里是以"悬针竖"和"垂露竖"为例,介绍柳体竖画的写法。

所谓悬针,是指竖画末端形如针尖,这是提笔出锋的效果,通常用于向下取势时,如例字"十""中"的中竖。

所谓垂露,是指竖画末端有如露珠欲垂,这是回锋收笔的效果,通常以凝重取势,如例字"不"的中竖,例字"甘"的右竖。

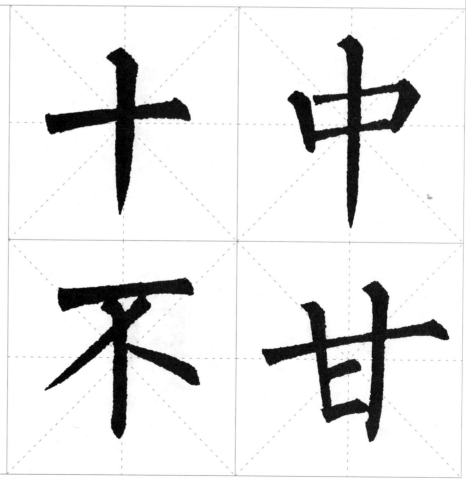

三、折法

横取斜势　竖向内收

① 以横法中锋行笔写横。

② 至横末转折处稍向右上提锋行笔。

③ 向右下顿笔。

④ 提笔转锋，以中锋向下行笔写竖。

⑤ 竖末回锋收笔，作垂露竖。

① ② ③ ④ ⑤

书写提示

　　这里是以横折为例，讲解柳体折画的写法。横折是横画与竖画的组合，书写时关键在于转折处的处理。折处宜方，有一个提笔作顿的过程。

　　另外，横折在书写时，大多表现为横细竖粗，横画略向右上斜，竖画略带弧度，呈向内回抱之势。当横短竖长时，整个字呈窄长形，如例字"日"和"目"；当横长而竖短时，整个字呈扁形，如"四"字，此时横细竖粗的特征最为明显。

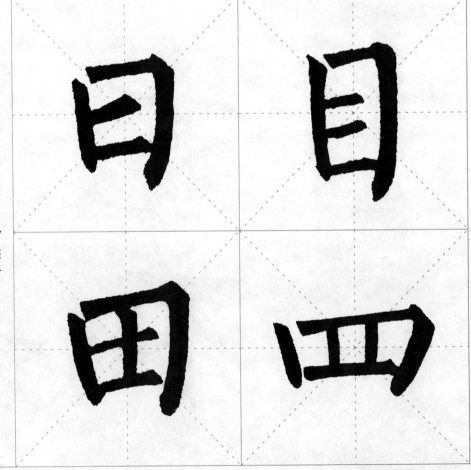

四、撇法

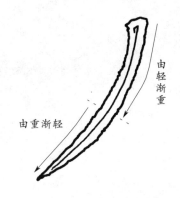

由轻渐重

由重渐轻

① 逆锋向上入笔。
② 折笔向右作顿。
③ 提笔调锋，向左下方以中锋行笔。
④ 行笔由轻渐重，至撇画中部由重渐轻。
⑤ 提笔出锋，笔尖送到撇尾。

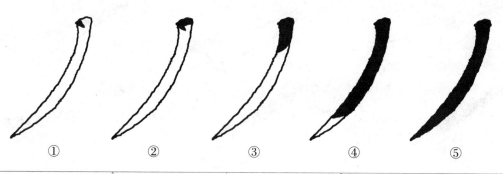

① ② ③ ④ ⑤

书写提示

此处是以斜撇为例来介绍柳体撇画的写法。斜撇一般较轻，书写时宜快，"撇不宜缓，缓则钝"。但也不能行笔仓促，一笔甩出，要将笔力送至撇尾。

斜撇书写时有弧度和角度的变化，因字而异。当斜撇在上时，如"今"字，宜向左部伸展，撇身变化丰富；当斜撇居中时，如"君"字，宜向下部伸展；当斜撇居下时，如"刀""入"二字，撇不宜太过伸展，以免字重心不稳。

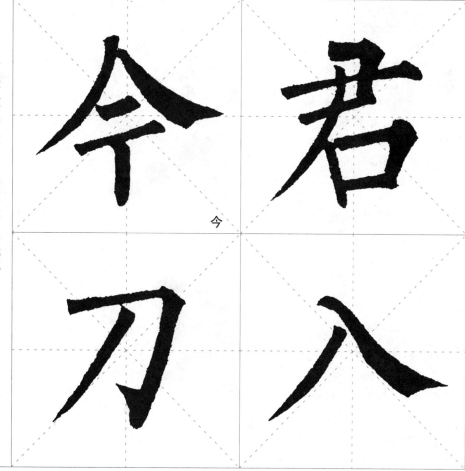

今

五、捺法

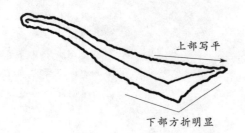

① 逆锋向左入笔。
② 折笔向右轻顿。
③ 调锋,向右下中锋行笔。
④ 边行边按,由轻到重铺毫。
⑤ 至捺脚处稍提笔。
⑥ 向右平出锋。

书写提示

　　此处以斜捺为例,讲解柳体捺画的写法。柳体字的捺脚较长,捺尾较细,整笔捺画凝重饱满,形如长刀,锋芒毕露,书写时要注意这个特点。

　　捺画是重笔画,往往是字的最后一笔,居于字右下角,因此要写得稳重。例字"史""大""尺"和"未"都是撇捺双飞,左右展开,捺画起笔或方或圆,斜度依字形有所不同,捺身如波浪之起伏,书写时要细加体会。

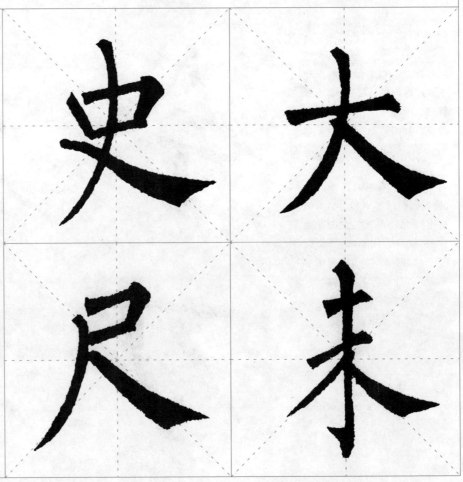

六、点法

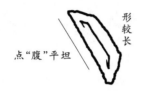

形较长

点"腹"平坦

① 逆锋向左上入笔。
② 折笔向右下顿。
③ 调锋,向右下稍行。
④ 点末向右下轻顿。
⑤ 提笔向左上回锋收笔。

 ① ② ③ ④ ⑤

书写提示

此处以"右点"为例,介绍柳体字点画的写法。柳体字的右点有方点和圆点之别,例字"六""主"的右点为方点,例字"下""太"的右点为圆点。柳体的方点独具特色,头尖,尾圆或尖,背凸,上下有两个明显的棱角,腹部或平或凹。点画虽小,但起笔、行笔、收笔要完整,不可一顿了事。

右点可居字上,如"六""主"二字的首点;可居字中,如"下"字;也可居字下,如"六""太"二字的末点。

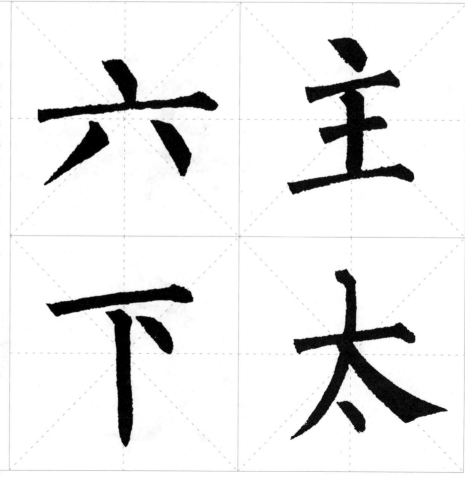

七、钩法

横画瘦挺

顿笔明显，形成钩『托』

① 逆锋入笔,中锋向右写横画。
② 横末提笔。
③ 向右下顿笔。
④ 向左上回锋。
⑤ 轻驻蓄势。
⑥ 提笔向左下出钩。

① ② ③

④ ⑤ ⑥

书写提示

　　此处以横钩为例,介绍柳体字钩画的写法。钩画可向不同的方向出钩,书写时,要把握其短小、尖锐、有力的要点。

　　柳体字的横钩,横画一般都较轻,而横末顿笔形成的"点"稍长,显重;出钩处在"点"的上部,因此就形成了"钩身带托"的柳体独特风格。

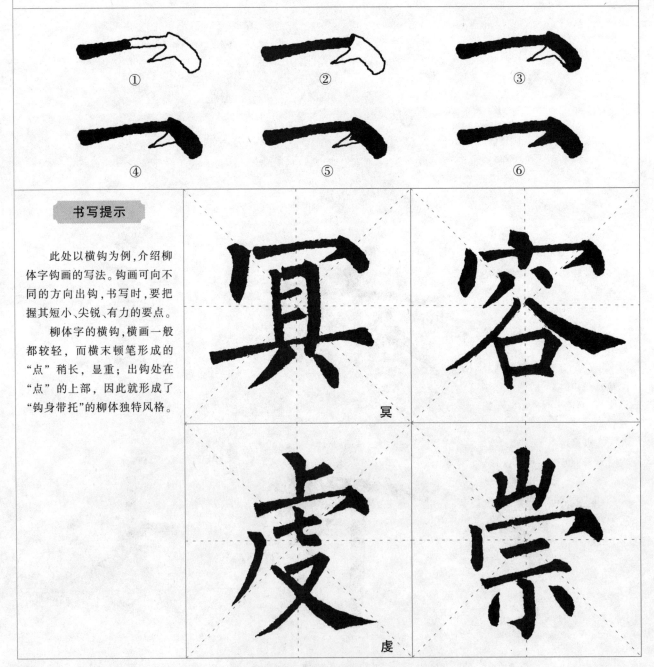

冥

容

虔

崇

八、挑法

出锋锐利

顿笔明显

① 逆锋向左下入笔。
② 提笔折锋,向右下顿笔。
③ 调整锋向,向上回锋蓄势。
④ 调转笔锋,以中锋由重至轻向右上挑出。
⑤ 力送笔端,出锋收笔。

① ② ③ ④ ⑤

书写提示

挑也称"提",挑头圆钝,出锋尖锐,形似钝角三角形。挑画同撇画都是以力取势的笔画,给人刀砍斧劈之感。挑画书写时用笔要干净、利落。由"钝"至"锐",一定要迅疾挑出。

挑画有长有短,具体应根据字形结构而定。如"比"字,中部空白较多,因此挑锋可长一些;"以"字有中点为阻,因此挑锋宜短;"堙""理"二字,因左部要避让右部,所以挑画斜度较大,取势向上。

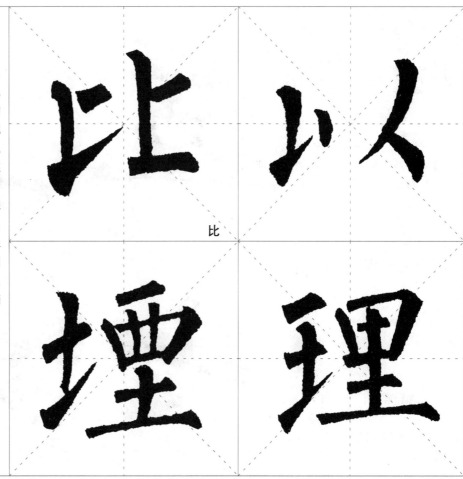

比

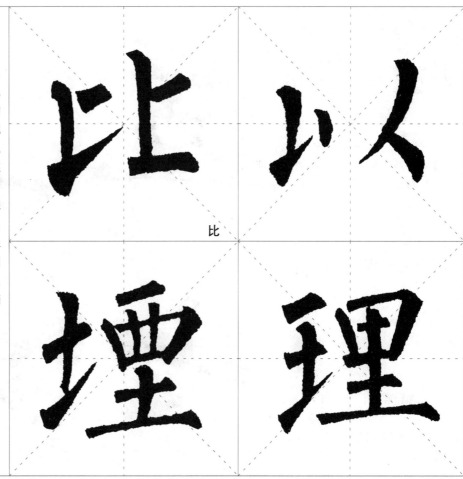

第二节 笔画的变化

　　楷书除了横、竖、折、撇、捺、点、钩、挑等八个基本笔画之外，还有许多由基本笔画演变而来的笔画，这些笔画或是基本笔画的变形，或是基本笔画的组合，其书写方法与基本笔画大同小异，一脉相承。不同之处在起笔、收笔的处理上，或藏或露，或出锋，或回锋；在形态的变化上，或直，或带弧度；在方向的差异上，或正或斜……正是有了这些变化，楷书形态才更趋丰富。

　　从柳体的笔画形态上看，其最显著的特点是瘦硬挺健，它与颜体形成鲜明对比。柳体下笔斩钉截铁，起笔方整，转折棱角分明，收笔多提顿，出锋犀利，其笔画极富长短参差变化。掌握好以上特点是学习柳体笔画的关键。

粗短横 方头　末端勿下坠 　　这类短横形态粗短，粗细一致，中间可以略下拱，两端略上翘。横末作顿时要轻，避免末端下坠。常用作一些字的首笔横画。	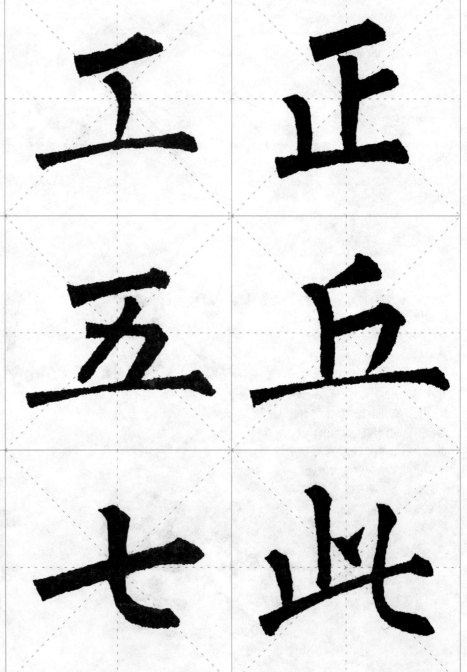
细腰横 方头　细腰 　　细腰横也是长横的一种，不过其形态上表现得两头略粗，中部较细，行笔到长横中段时，需要有提锋的动作，至末端再下顿。	
斜长横 斜度大 　　其写法同长横，不过倾斜角度却如同写挑。常用作中横，与竖弯搭配，以使字更具动感，如"七""此"二字中的横均为斜长横。	

短竖

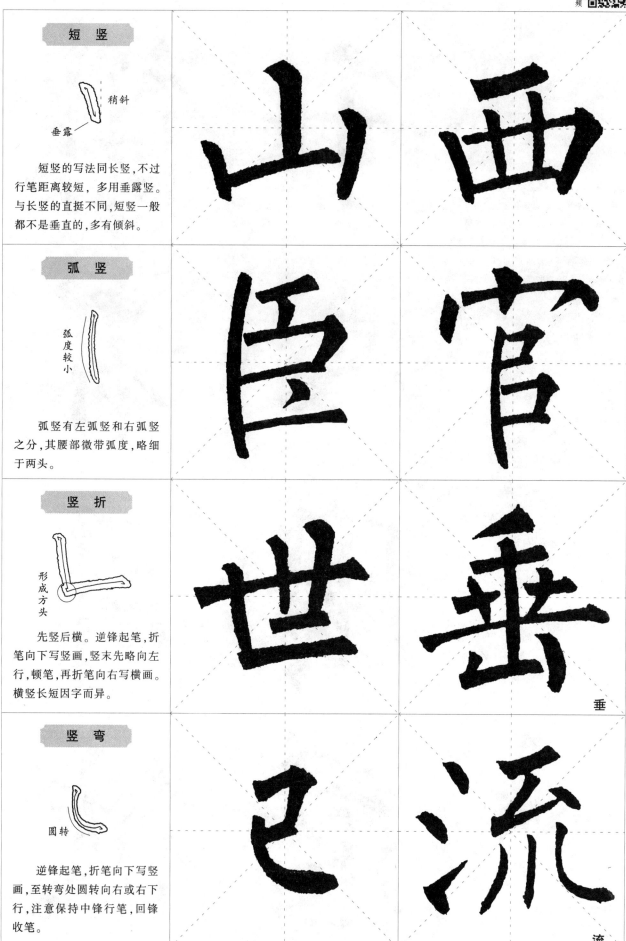

稍斜

垂露

短竖的写法同长竖,不过行笔距离较短,多用垂露竖。与长竖的直挺不同,短竖一般都不是垂直的,多有倾斜。

弧竖

弧度较小

弧竖有左弧竖和右弧竖之分,其腰部微带弧度,略细于两头。

竖折

形成方头

先竖后横。逆锋起笔,折笔向下写竖画,竖末先略向左行,顿笔,再折笔向右写横画。横竖长短因字而异。

竖弯

圆转

逆锋起笔,折笔向下写竖画,至转弯处圆转向右或右下行,注意保持中锋行笔,回锋收笔。

垂

流

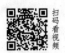

短 撇

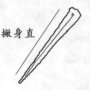

撇头大

　　逆锋起笔,折笔作顿后向左下行笔,提笔出锋。短撇以疾为胜,笔势较直,如飞鸟啄食。依字形,短撇或取平势,或取侧势。

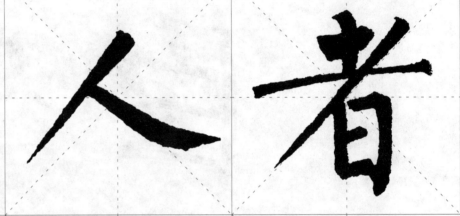

直 撇

撇身直

　　俗称"宝剑撇",写法同斜撇。不过直撇瘦而劲挺,撇身几乎没有弧度,形如宝剑。

竖 撇

前段为竖

　　逆锋起笔,向右下顿,转中锋向下行笔,行至中段逐渐调转笔锋方向,向左下行笔,呈撇状,出锋收笔。

回锋撇

左上出锋

　　藏锋起笔,折笔向右下顿,转锋向左下行笔,至撇尾回锋向上,稍驻蓄势,再向左上出锋收笔。

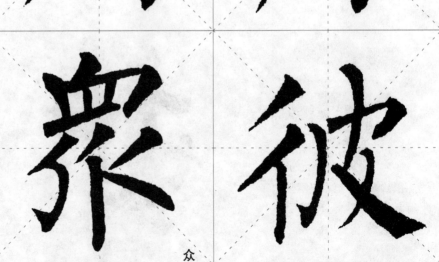

众

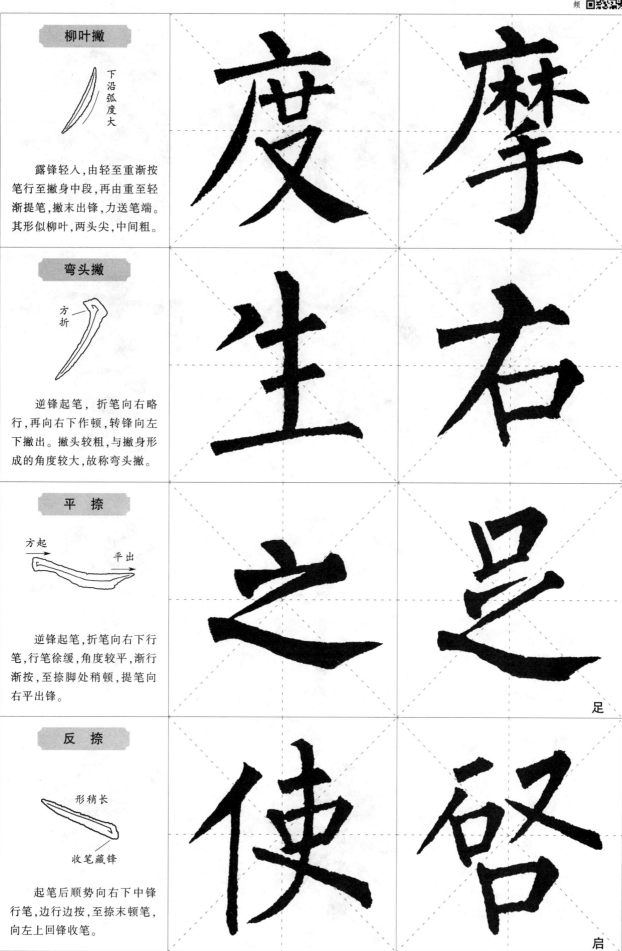

柳叶撇

下沿弧度大

露锋轻入,由轻至重渐按笔行至撇身中段,再由重至轻渐提笔,撇末出锋,力送笔端。其形似柳叶,两头尖,中间粗。

弯头撇

方折

逆锋起笔,折笔向右略行,再向右下作顿,转锋向左下撇出。撇头较粗,与撇身形成的角度较大,故称弯头撇。

平捺

方起　　平出

逆锋起笔,折笔向右下行笔,行笔徐缓,角度较平,渐行渐按,至捺脚处稍顿,提笔向右平出锋。

反捺

形稍长

收笔藏锋

起笔后顺势向右下中锋行笔,边行边按,至捺末顿笔,向左上回锋收笔。

足

启

左 点

向左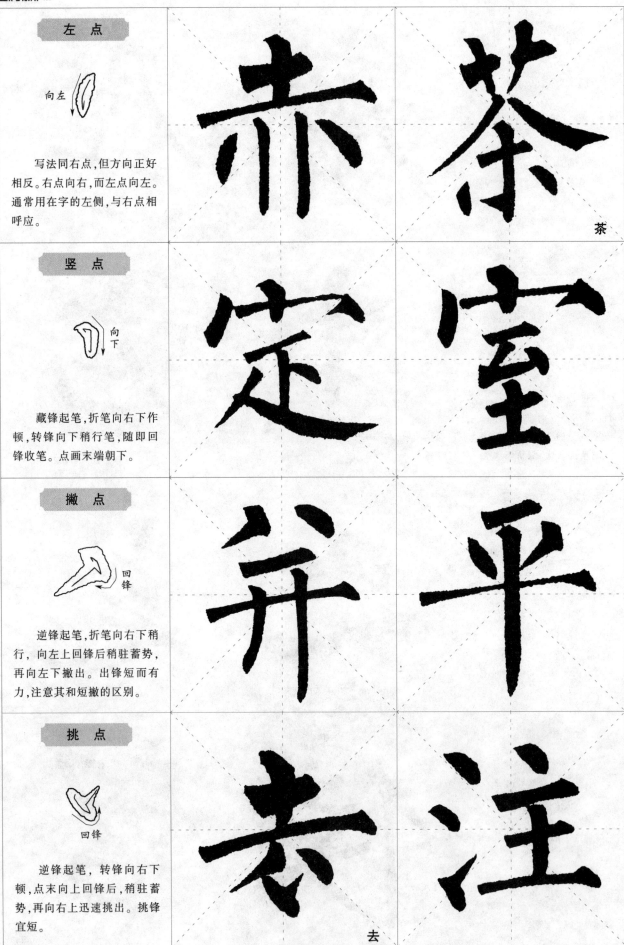

写法同右点，但方向正好相反。右点向右，而左点向左。通常用在字的左侧，与右点相呼应。

竖 点

向下

藏锋起笔，折笔向右下作顿，转锋向下稍行笔，随即回锋收笔。点画末端朝下。

撇 点

回锋

逆锋起笔，折笔向右下稍行，向左上回锋后稍驻蓄势，再向左下撇出。出锋短而有力，注意其和短撇的区别。

挑 点

回锋

逆锋起笔，转锋向右下顿，点末向上回锋后，稍驻蓄势，再向右上迅速挑出。挑锋宜短。

赤

茶

定

窒

茶

弁

平

表

注

去

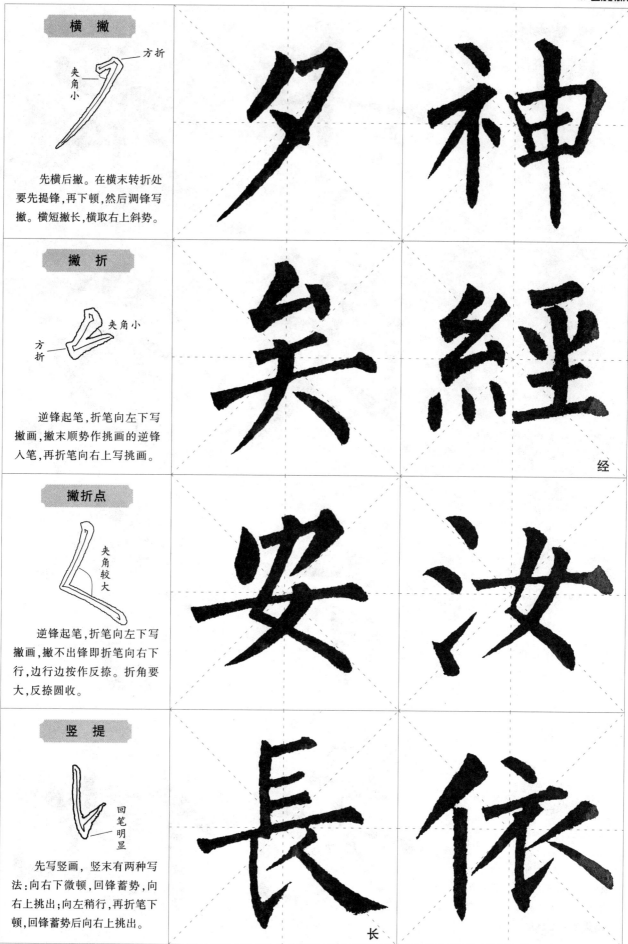

横撇

先横后撇。在横末转折处要先提锋,再下顿,然后调锋写撇。横短撇长,横取右上斜势。

撇折

逆锋起笔,折笔向左下写撇画,撇末顺势作挑画的逆锋入笔,再折笔向右上写挑画。

撇折点

逆锋起笔,折笔向左下写撇画,撇不出锋即折笔向右下行,边行边按作反捺。折角要大,反捺圆收。

竖提

先写竖画,竖末有两种写法:向右下微顿,回锋蓄势,向右上挑出;向左稍行,再折笔下顿,回锋蓄势后向右上挑出。

夕

矣

安

長

神

經 经

汝

依

竖　钩

方头

平出

逆锋起笔，折笔向下作竖画，竖末折笔回锋，稍驻蓄势后向左方出钩。竖画劲挺，钩画尖利。

斜　钩

不可过弯

钩[托]

逆锋起笔，转锋向右下行笔，行笔较长，略带弧意；至钩处微顿，回锋稍驻蓄势，再快速向右上出钩，钩锋勿长。

弧　钩

弧度明显

平出

先向下作右弧画，弧末折笔回锋，稍驻蓄势后向左出钩。弧度自然，不可生硬。

浮鹅钩

圆转

逆锋起笔，折笔向下带弧意行笔，至拐弯处圆转向右，边行边按；至钩处向左回锋蓄势，提笔向上出钩。

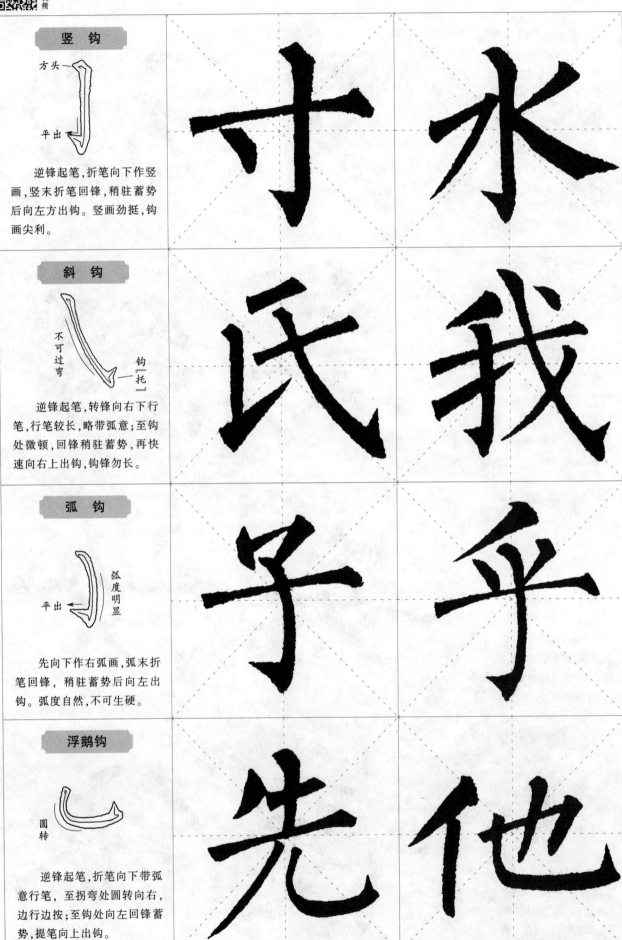

寸　水

氏　我

子　乎

先　他

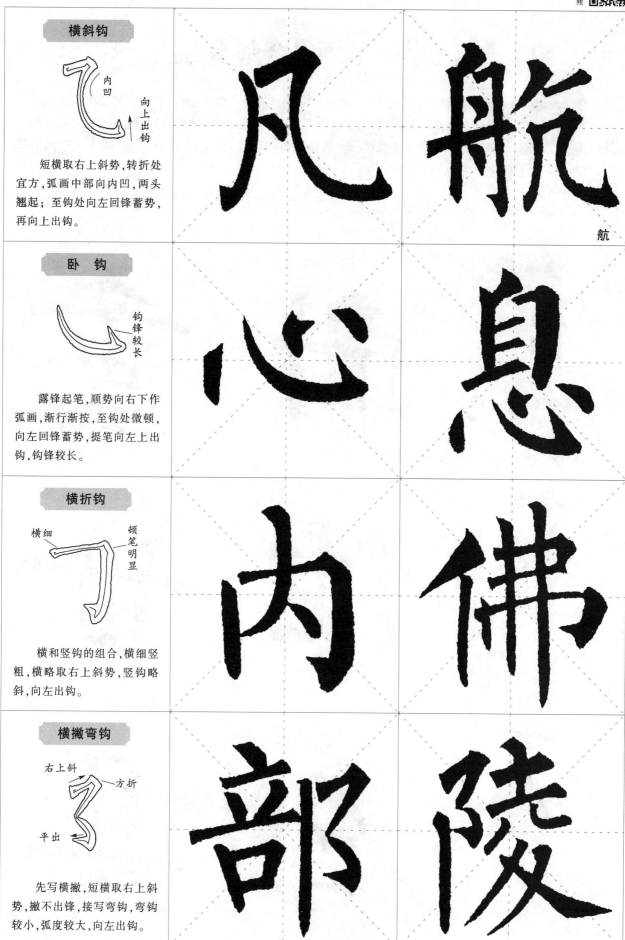

横斜钩

内凹

向上出钩

短横取右上斜势，转折处宜方，弧画中部向内凹，两头翘起；至钩处向左回锋蓄势，再向上出钩。

卧 钩

钩锋较长

露锋起笔，顺势向右下作弧画，渐行渐按，至钩处微顿，向左回锋蓄势，提笔向左上出钩，钩锋较长。

横折钩

横细

顿笔明显

横和竖钩的组合，横细竖粗，横略取右上斜势，竖钩略斜，向左出钩。

横撇弯钩

右上斜

方折

平出

先写横撇，短横取右上斜势，撇不出锋，接写弯钩，弯钩较小，弧度较大，向左出钩。

凡 航

航

心 息

内 佛

部 陵

第三节　笔画组合基本方法

　　笔画的组合其实也就是笔画之间的搭配,对于以"尚法"著称的唐楷而言,笔画之间的搭配都具有一定的普遍性规律,如横竖之间的搭配遵循什么规律,横撇之间的搭配遵循什么规律,撇捺之间的搭配遵循什么规律,多点之间的组合遵循什么规律……其位置不同,长、短、曲、直也会有所不同。掌握这些规律,有利于我们更好地掌握楷书的书写方法。

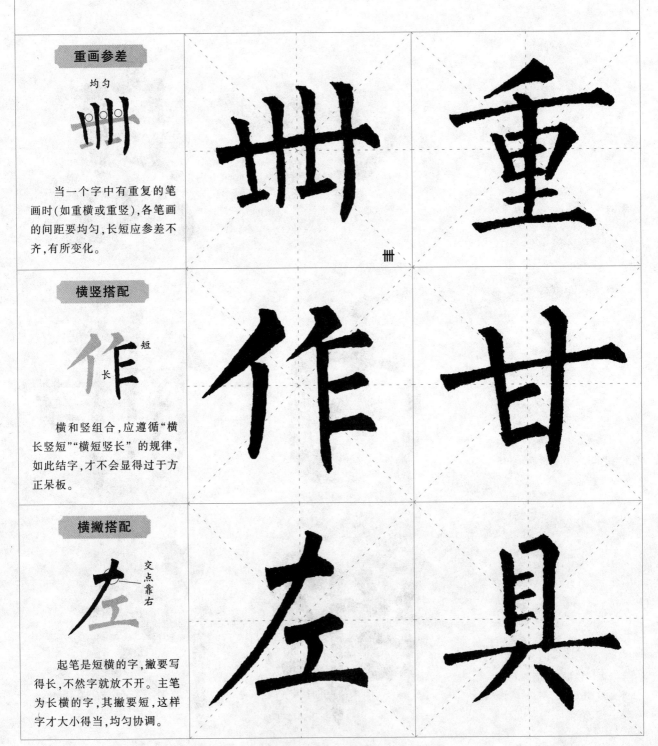

重画参差

均匀

　　当一个字中有重复的笔画时(如重横或重竖),各笔画的间距要均匀,长短应参差不齐,有所变化。

横竖搭配

短
长

　　横和竖组合,应遵循"横长竖短""横短竖长"的规律,如此结字,才不会显得过于方正呆板。

横撇搭配

交点靠右

　　起笔是短横的字,撇要写得长,不然字就放不开。主笔为长横的字,其撇要短,这样字才大小得当,均匀协调。

撇捺搭配

轻 人 重

撇捺是向左右张开的笔画，通常成对出现。柳体字的特色是撇轻捺重，如"人"字；撇低而捺高，如"令"字。

横向多点

相向

四点各异

横向两点相对或相背，要有呼应变化；横向四点并列，其形、其势要各有变化，不可排列呆板如棋子。

竖向多点

间距均匀 涅

竖向多点排列，也要求上下各点形态、取势各不相同，但应笔断意连，相互呼应。

聚四点

向中心聚拢 雹

四点自四方向中心聚拢，其中必然包含挑点和撇点；四点相互照应，力求生动，不可像砌石般呆板。

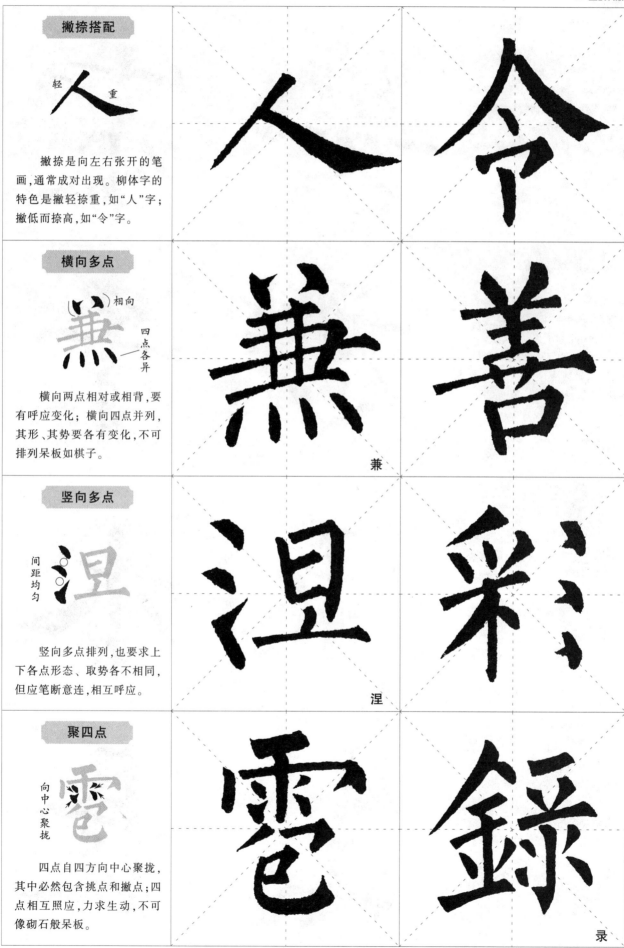

人

兼

涅

雹

令

善

彩

錄

录

安　定

安　横钩的横短,钩部粗壮,其下横画长而舒展,撇、捺安稳;整体略向右上倾斜。

定　横钩的横长,覆盖下部,钩部小而锐;整体较平,其形暗合字意。

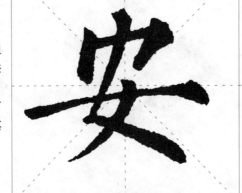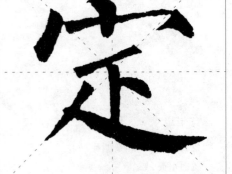

君　子

君　上方"尹"部稍小,长撇舒展,下方"口"部略大,形方正;整体上斜下正。

子　上方写小,弯钩弧度自然,出钩略长;横画末端下压,以稳斜势;整体斜中求正。

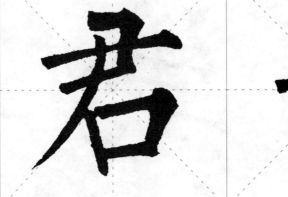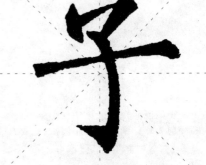

流　水

流　左部竖向三点呈扇形排列,左散右聚;右偏旁笔短横粗而略内凹,下方并列三竖笔间距均匀。

水　竖钩劲挺,撇、捺各画都十分有力。

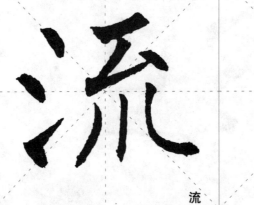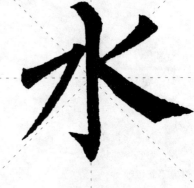

流

生　长

生　首撇较短,为方头,中竖劲直,三横画间距大致均匀,均向右上取势,前两横短,末横长而托底。

长　上部横画长短不一,中部长横托上盖下,竖提之竖画略向左拓,出锋较长。

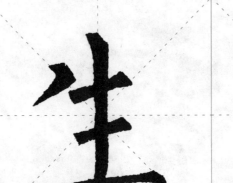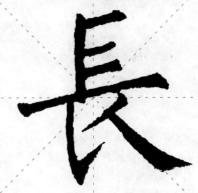

长

第三章　偏旁部首书写要领

第一节　字头书写要领

　　字头顾名思义,是一字之首,位居字的上方,这类字通常都是上下结构(对于以"厂""广""尸"等为部首的这类半包围结构的字,由于其部首居上的笔画比重较大,习惯上也将它们称为字头)。书写字头时,宜宽扁以覆下,不宜瘦高。书写时,字头和下部分结构要重心对正,且上下靠拢,以保持结字的端正、紧凑和协调。

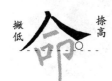

　　人字头由撇捺组成,撇伸捺展,左右对称,覆盖下方笔画。斜撇细长,斜捺在撇首稍靠下起笔,与斜撇相接。撇首与捺画的背面形成一个自然连贯弧度,书写时注意把握。

　　柳体字的人字头有极为鲜明的特点:撇细捺粗,撇轻捺重,并且左撇和右捺的收笔往往不在一条水平线上,左撇要低于右捺。"金""舍""命"三字都具有这样的特点,书写时注意保持平衡,协调自然。

　　左为弯头短撇,右为反捺或长点,呈"八"字形。八字头的张开程度视下部而定。

舍

分

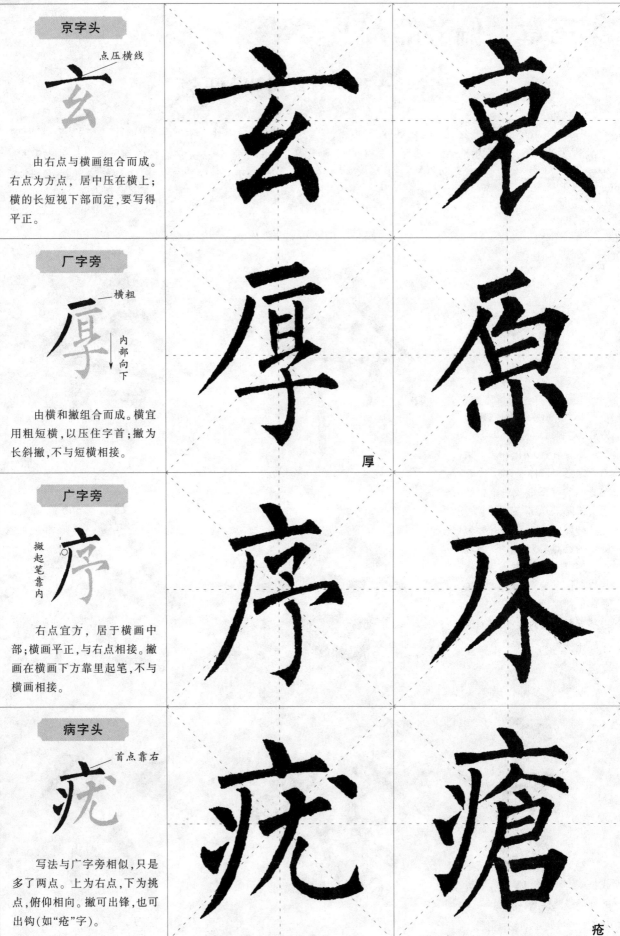

京字头

点压横线

玄

由右点与横画组合而成。右点为方点，居中压在横上；横的长短视下部而定，要写得平正。

厂字旁

横粗

厚

内部向下

由横和撇组合而成。横宜用粗短横，以压住字首；撇为长斜撇，不与短横相接。

广字旁

撇起笔靠内

序

右点宜方，居于横画中部；横画平正，与右点相接。撇画在横画下方靠里起笔，不与横画相接。

病字头

首点靠右

疣

写法与广字旁相似，只是多了两点。上为右点，下为挑点，俯仰相向。撇可出锋，也可出钩（如"疮"字）。

玄

厚

序

疣

哀

原

床

瘡

厚

疮

尸字旁

右上斜

横折要横长折短,以使上部框形扁平,给下部留出足够空间;长撇修长而舒展。

属

秃宝盖

轻
重———重

左为短竖,略向右斜;横钩不与短竖相接,横轻钩重。秃宝盖覆盖下方笔画,故应宽博平正。

宪

最

宝盖头

向下出头

首点多为竖点,居中,如高空坠石;左为短竖,略向右倾;横画瘦劲稳健;钩画宜重,出锋方向对准字心。

穴宝盖

间距均匀

由宝盖头加一笔撇画、一笔竖弯组成(或撇点和右点)。重点在宝盖头下方两个短笔画中间的位置。

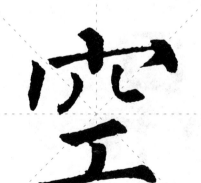

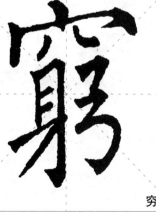
穷

四字头

内收

四字头取扁势，要写得平正。四短竖间距均匀，但方向不一，粗细也有所变化。左右短竖向内抱，右短竖最粗。

土字头

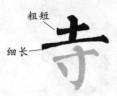
粗短
细长

中竖粗短，为方头；两横平行，上粗下细，上短下长。整体宜宽扁。

山字头

竖直
形窄

不可写大，形稍窄。横画取右上斜势，中短竖较直，位于整个字的中线上；右短竖略有撇意。

日字头

不接右

"日"字作字头时要写得平正，形取窄势，不可写大、写扁。注意内部短横不与右竖相接。

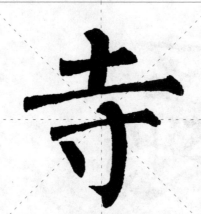

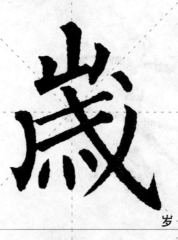
岁

升

幸

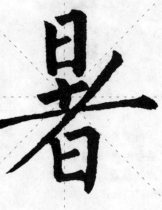

立字头

粗短 细长

首点为右点，宜方；上横粗短，下横细长，两横平行；中间两点为相向点，互为呼应。

奇

音

高字头

中心对正

点为方点，压横居中；首横较长，其下部件狭长，两者形成鲜明对比。

高

豪

小字头

向下收

中为弯头短竖，两点分居左右，上开下合。

当

尝

虎字头

间距均匀 横取斜势

四横平行，间距均匀，均取右上斜势，长短不一，横钩之横最长；撇短，起笔处与横钩起笔相对，间距拉开。

处

虑

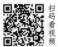
草字头

左低右高

草字头的形态是上开下合、左低右高。左短横较低，与右短横略有错落。书写时要注意左右呼应。

竹字头

两撇角度不同

左右两部分构造大致相同，但要写出差异。左部的撇稍长，右部的撇略短；下面两点呈反"八"字状内收。

聿字头

此横最长

聿字头的横画较多，要写得平正，使其间距均匀。横画应有长短变化，注意观察例字横画的长短安排。

春字头

对正

撇低捺高

三横取右上斜势，间距均匀。第一横长于第二横，第三横最长。撇画长而轻，捺画较重。

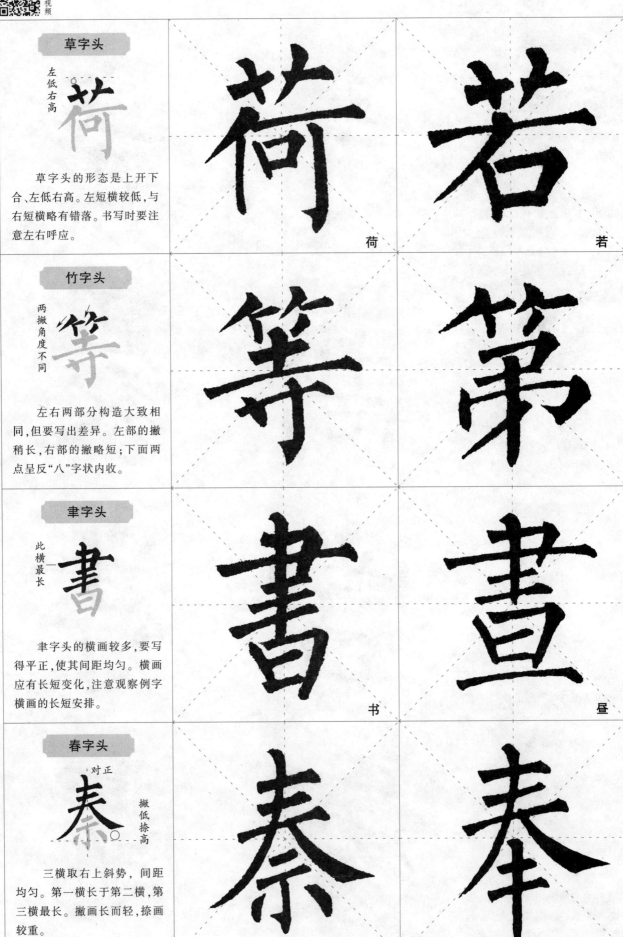

荷

若

等

第

書

晝

秦

奉

羊字头

竖居中线

上两点上开下合，呈反"八"字状；三横间距均匀，长短不一；短竖居中，末端或出头，或不出头。

学字头

學

竖凑

学字头的头部笔画多，要写得紧凑而不局促；横钩要宽，以承上覆下。

林字头

禁

点缩，让右

"林"字书写紧凑。两短横右上斜，两竖直挺，撇勿长，捺缩为点。

雨字头

露

粗短

雨字头笔画较复杂，注意首笔短横不可写长；四点方向各异，向中间聚拢，形成呼应。

义

学

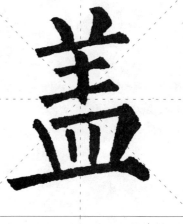

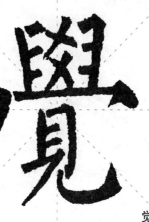

觉

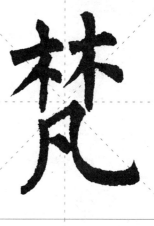

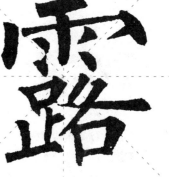

第二节　字底书写要领

　　字底位居字的下部,因此得名。书写时,其竖画多缩短;横画多写长,取势平正;撇、捺或做变形处理。其目的是使字底字形宽扁,以承托上部。书写带字底的字时,上下两部分要靠拢,不然就会显得松散;上下两部分结构的重心要对齐,否则会导致结字歪斜;应特别注意,字底中凡带有中竖的,中竖一定要居中书写。

八字底

开口较大,以稳字形

　　八字底笔画虽简单,却是字的基石。两点宜稍微分开,以稳字形。两点也要相互呼应。

大字底

交点居中

　　长横平正;短撇利落,在长横中部起笔,略出头;右点稍写长,底部与左撇大致平齐。

儿字底

弯度较大

　　撇取竖势,略收;浮鹅钩前段内凹,中段圆转,后段略放。

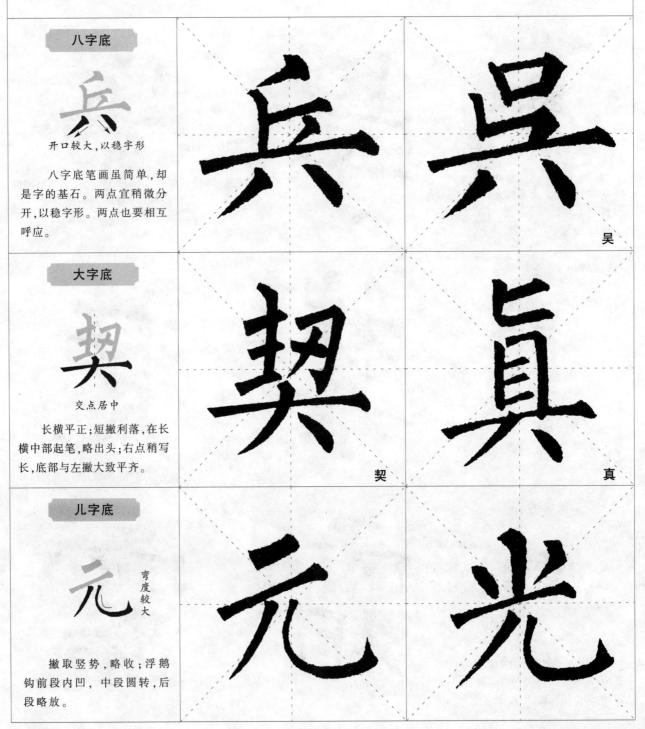

吴

契

真

元

光

口字底

言

下收

"口"字作底宜写小，略扁，上宽下窄。两短竖均取斜势，左竖上下出头。

日字底

旨

相向

日字底宜写窄、写小；左上不封口；中横接左竖，不与右竖相接；右竖有意拉长，略向内抱。

月字底

骨

撇变为竖

月字底要写窄，勿宽。左竖撇写作竖，略轻；右竖钩稍重，末端低于左竖。两短横不与右竖钩相接。

贝字底

贵

左伸

贝字底形窄，横短而竖长，且右竖长于左竖；各横画平行，间距均匀。

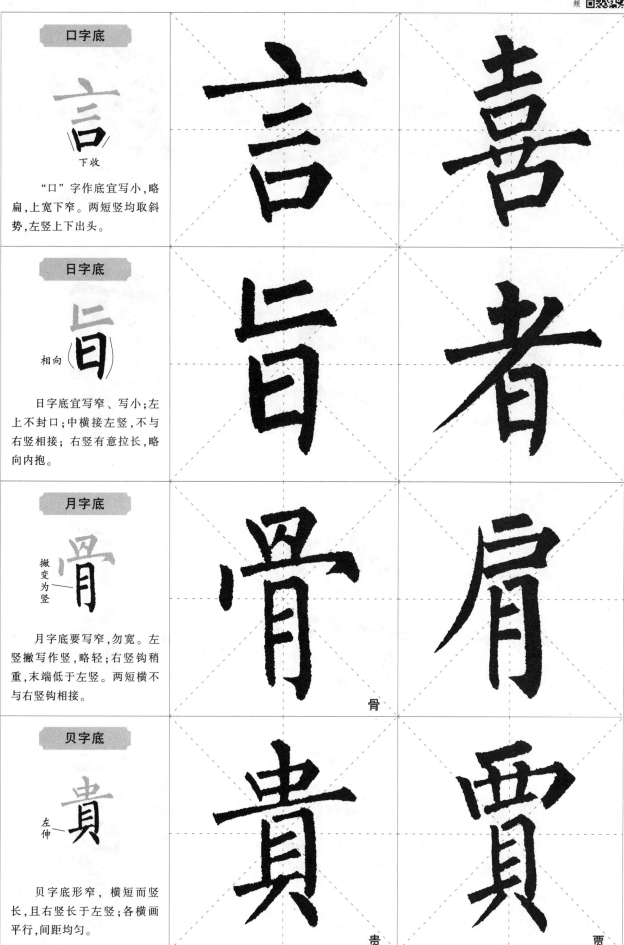

骨

贵

贾

王字底

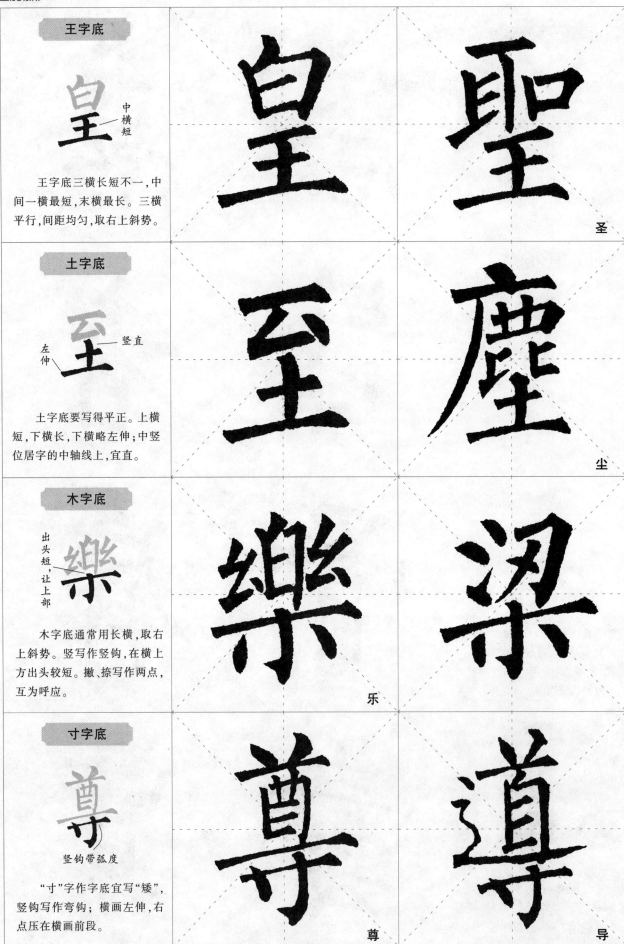

皇 **中横短**

王字底三横长短不一，中间一横最短，末横最长。三横平行，间距均匀，取右上斜势。

土字底

至 **左伸** **竖直**

土字底要写得平正。上横短，下横长，下横略左伸；中竖位居字的中轴线上，宜直。

木字底

樂 **出头短，让上部**

木字底通常用长横，取右上斜势。竖写作竖钩，在横上方出头较短。撇、捺写作两点，互为呼应。

寸字底

尊 **竖钩带弧度**

"寸"字作字底宜写"矮"，竖钩写作弯钩；横画左伸，右点压在横画前段。

皇

至

樂 乐

尊

聖 圣

塵 尘

梁

導 导

心字底

恩

卧钩偏右

心字底由三点和卧钩组成。首点呈右上斜势，第二点常作挑点；三点指向不一，互相呼应。卧钩的起笔和收笔都较为尖利，钩锋较长。

书写时要特别注意，与上部的笔画相比，心字底的卧钩通常居于偏右的位置。

小字底

素

上下对正

竖钩较短，出钩向左。左右两点相互呼应，但非完全对称，左点取竖势，右点倾斜角度较大，且与竖钩距离稍远。

皿字底

益

左伸

整体宜扁，不宜写高。四短竖间距均匀，两边短竖略向内收，中间两短竖稍细。底横应写长，以托上部。

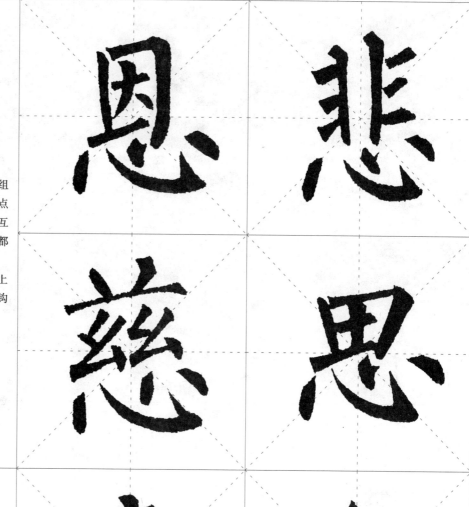

参

尽

走之底

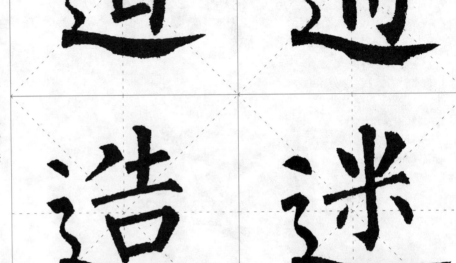

左倾　道　内部居高位

首点为右点，要与下方折笔拉开一定的距离。双折笔连写，轻盈圆转，形瘦长，稍向左倾，以给右部留下足够的书写空间。平捺厚实，要有一波三折之态，其捺首写法就像写横画一般，捺尾出锋较长。平捺舒展，要能承托上部。

走字旁

取势左合右开　走

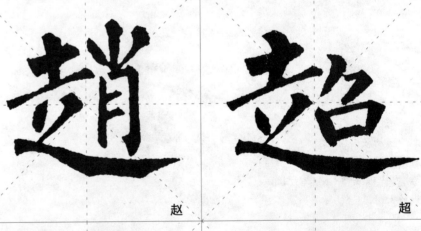

赵　超

上面两横一短一长，一粗一细，均取右上斜势；中部借鉴行书写法，化竖、横、撇为相向两点；平捺向右伸展。

建之旁

撇长　廷

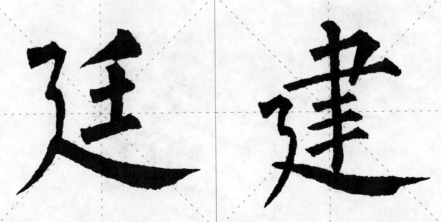

写法类似走之底，横折折撇窄长，尤其是撇画，有意拉长；捺画交于撇画中段。

四点底

無
下端齐

四点大小、形状各有不同，书写时要相互呼应，笔断意连，一气呵成。

巾字底

帝
收笔用悬针

重点在于掌握好竖画的写法。竖用悬针竖，向下取势，且竖画应居于字的中轴线上。

衣字底

裴
撇长
首点插空

衣字底首点穿插入上部，撇捺左右伸展。当上部有宽展笔画时，末捺通常写作反捺，如"袋"字。

马字底

驾
左伸

马字底笔画较多，书写时要有收有放，其上半部收紧，下半部横折钩展开。四点各异。

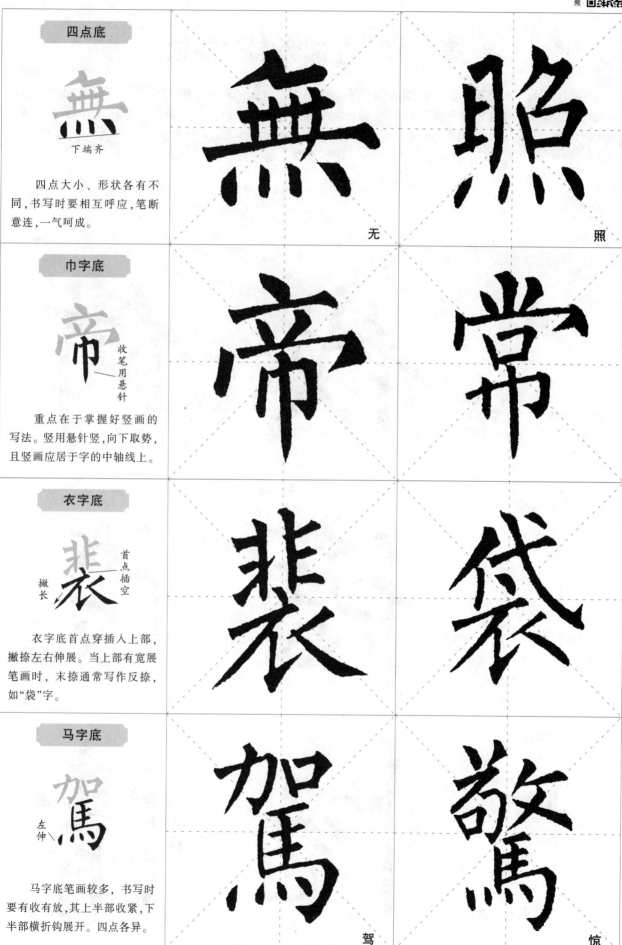

无

照

帝

常

裴

袋

驾

惊

第三节　左偏旁书写要领

　　在汉字中,左右结构的字最多,其中又以左偏旁居多。位居字左的偏旁,大多是由单字变化而来的,其形狭长,这是由于其竖向笔画高度不变,但横向笔画宽度缩窄所致。左偏旁在书写时,竖画上下伸展,横向左右靠紧,横、撇、挑多向左伸展,而右部齐平,捺画通常变为右点(如木字旁、禾字旁等),而下横通常变为挑画(如提手旁、提土旁等)。除此之外,还要掌握左偏旁大小、宽窄、高低的变化,在下笔前就要考虑到右部笔画的安排,这样才能让结体紧凑和谐。

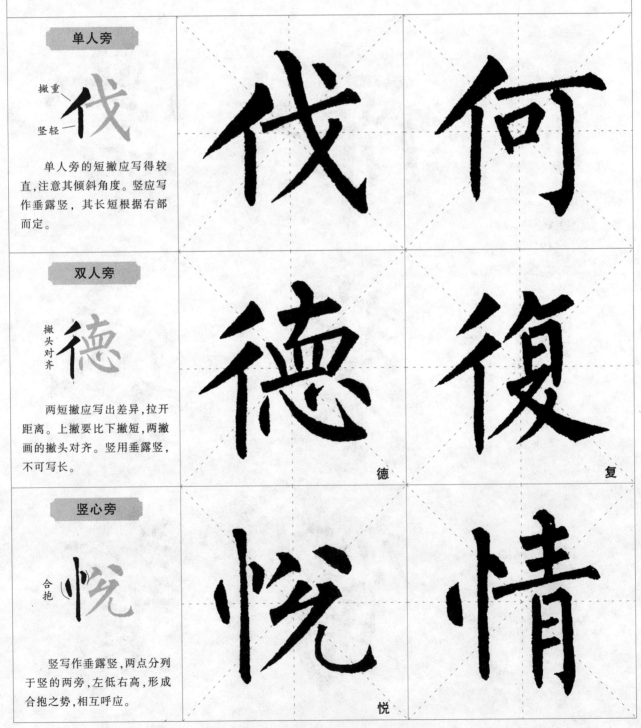

单人旁

撇重
竖轻

　　单人旁的短撇应写得较直,注意其倾斜角度。竖应写作垂露竖,其长短根据右部而定。

双人旁

撇头对齐

　　两短撇应写出差异,拉开距离。上撇要比下撇短,两撇画的撇头对齐。竖用垂露竖,不可写长。

德　复

竖心旁

合抱

　　竖写作垂露竖,两点分列于竖的两旁,左低右高,形成合抱之势,相互呼应。

悦

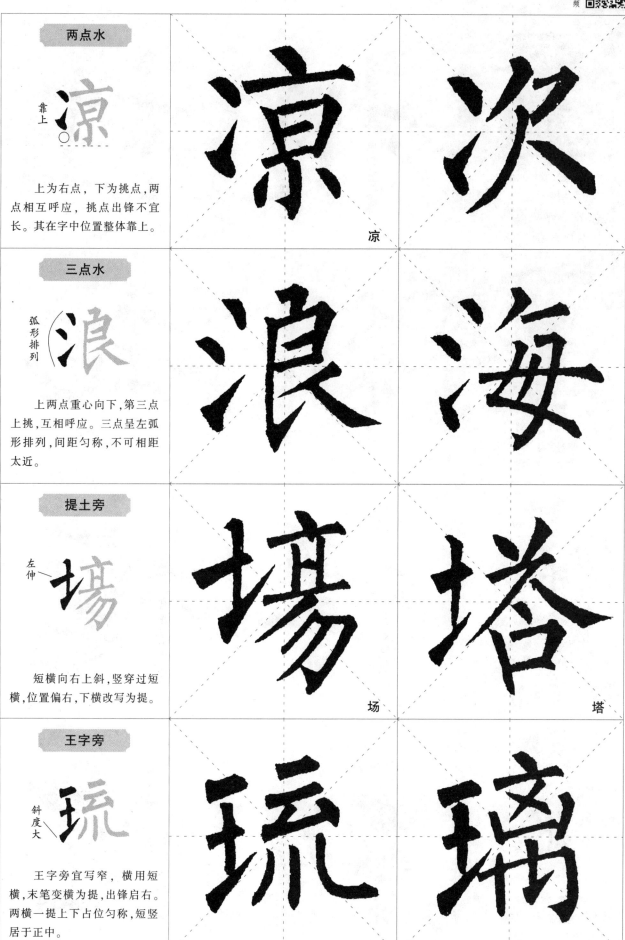

两点水

靠上 凉

上为右点，下为挑点，两点相互呼应，挑点出锋不宜长。其在字中位置整体靠上。

凉

三点水

弧形排列 浪

上两点重心向下，第三点上挑，互相呼应。三点呈左弧形排列，间距匀称，不可相距太近。

提土旁

左伸 塲

短横向右上斜，竖穿过短横，位置偏右，下横改写为提。

场

塔

王字旁

斜度大 琉

王字旁宜写窄，横用短横，末笔变横为提，出锋启右。两横一提上下占位匀称，短竖居于正中。

木字旁

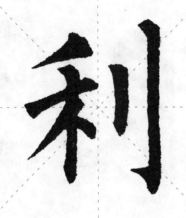

右齐

左伸 — 相

　　横取右上斜势，竖作垂露竖，横竖交于横画偏右位置。捺写作点，以避让右部。整体左放右收。

相　柱

禾字旁

右齐

利

　　首撇要写得较平。横画起笔靠左，呈右上斜势。竖用垂露竖（或竖钩），不与首撇相接。末捺变点避右。

利　和

示字旁

点竖对正，靠右

祥

　　首点与竖画处在同一轴线上。短横取右上斜势，直撇勿长。竖为垂露竖。下点宜小，以让右。

祥　禅

禅

衣字旁

撇直 初

　　衣字旁的写法与示字旁相似，只是多了一个撇点。撇点、右点首尾相接。

初　袍

言字旁

诱 下收

上点靠右,压在横画上。首横长,下面两横要短;三横平行,取右上斜势。"口"部上宽下窄。

贝字旁

贮 左伸

整体要写窄。横画取右上斜势,末横左伸,承左竖。右竖下伸,长于左竖。

提手旁

指 右齐 左伸

横画短而斜,竖钩要长而劲挺。横画、挑画起笔均靠左,右收,让位于右部。

左耳刀

随 留空

横撇弯钩向右上取势,小巧而精致;横撇的折角处宜方,显出棱角。竖画起笔靠下,须用垂露,不可用悬针。

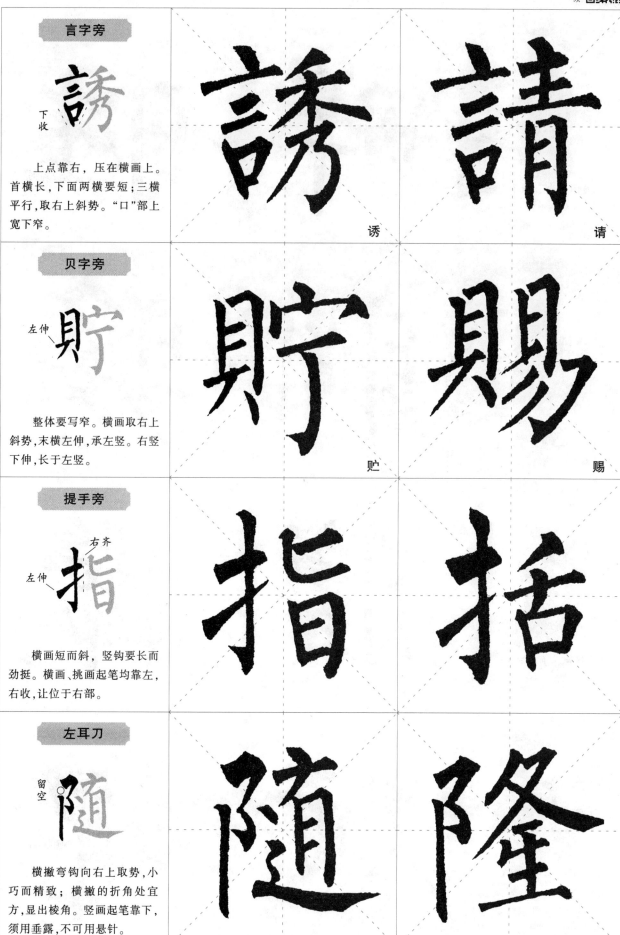

诱　请

贮　赐

指　括

随　隆

田字旁

不封口 畔

整体写窄，横短竖长，右竖长于左竖。左上不封口，字框中横竖相交，布白均匀。

畔

毗

目字旁

左伸 明 下伸

整体窄长。四横间距均匀，中间两横靠左，不连右竖。底横左伸，右竖下伸。

明

明

瞻

月字旁

相背 腹

"月"字在左时应写得窄长。左竖撇低于右竖钩，竖钩中段略向内凹。内部两短横不与竖钩相接。

腹

臘

腊

石字旁

「口」靠下 破

短横上仰，撇画在短横左端下方起笔，不与短横相接，斜度较大。"口"字较小，上宽下窄。

破

碑

碑

山字旁

中竖起笔高

中竖稍长，较直，居于高位；竖折横画较短，取右上斜势；右竖靠下。山字旁在字中位居左上。

峥

嵘

火字旁

竖撇

燈

形小，居字中左上。整体形窄，中间一撇为竖撇。三点紧抱竖撇，向中取收势。

灯

炽

女字旁

左伸　让右

如

撇折点的折角稍大，反捺略收。两撇靠近，取竖势。横变为提，起笔靠左，收笔要避让右部。

如

始

反犬旁

撇头重

猿

上短撇起笔较重，呈弯头状。弯钩的前段取横势，与上撇中下部相交。下撇在弯钩中段起笔。

猿

狂

金字旁

左伸让右

短撇与右点相呼应,覆下。上两横间距紧凑,竖画下伸,留出左右两点位置,末横最长。三横均取斜势。

钩

铭

方字旁

撇直

整体取右上斜势。右点或方或圆,下端交于横画偏右位置。撇直,横折钩斜度较大,其横画缩短为点。

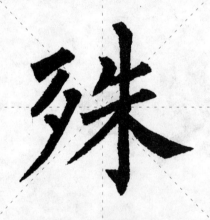

族

歹字旁

不出锋

整体窄长。首横短而粗,中撇不出锋,撇身粗细一致。横撇横短撇长,末点宜写小。

殊

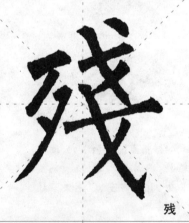

残

绞丝旁

右上斜

两撇折上小下大,下撇折背负上撇折。中点宜小,下三点分布均匀,取右上斜势。

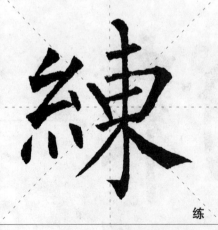

练

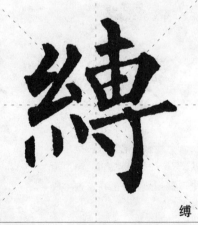

缚

弓字旁

上方下圆 張

形窄长，上方下圆。起笔横折较重，折角宜方，显得壮实；弯钩圆转，显得灵动。

張
张

弥
弥

马字旁

首点稍大 騎

整体宜窄。上部横画间距均匀，下部横折钩的横画长度不宜超过上横。下四点大小不一，不在一条直线上。

騎
骑

駮
驳

车字旁

左伸 輕

首横较短，末横最长，中部"曰"字竖画内收，里面小横画右不写满。中竖直长，收笔用垂露，忌悬针。

輕
轻

輔
辅

食字旁

撇长覆下 飾

上撇斜长，捺改为点，撇、点覆下。挑画为方头，棱角分明，使其更显精神。整体左伸右缩，以让右。

飾
饰

餘
余

第四节　右偏旁书写要领

　　右偏旁,顾名思义,位居左右结构字的右部,其笔画大多比较简单,向下、向右都有足够的伸展空间。右偏旁以竖画为主时,通常是向下取势,如立刀旁、右耳刀和单耳刀,此时左右两部分之间应形成一个左高右低的形态;右偏旁中有向右伸展笔画时,如反文旁、夂字旁、欠字旁等,通常捺画都较舒展,但向左受限于左部,因此常形成左收右放的形态。书写这类字时,要注意观察例字,把握其形态特征。

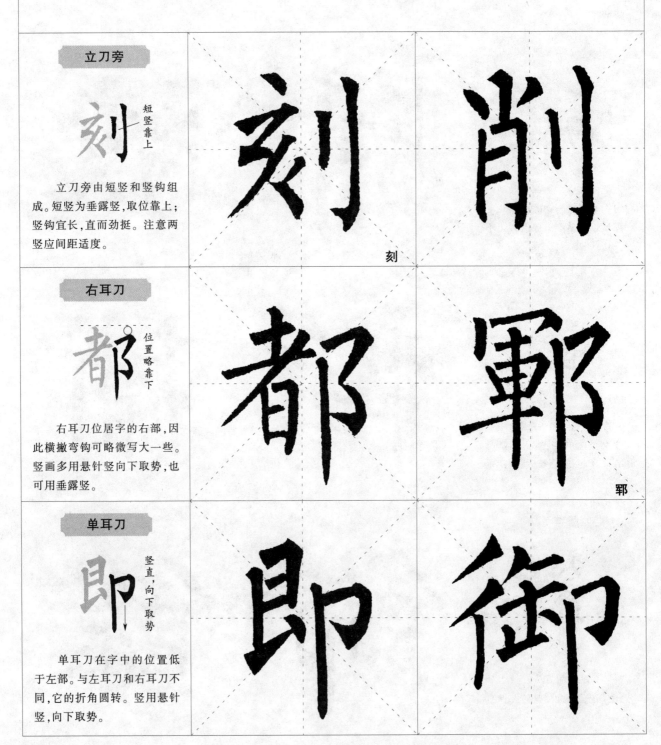

立刀旁

短竖靠上

　　立刀旁由短竖和竖钩组成。短竖为垂露竖,取位靠上;竖钩宜长,直而劲挺。注意两竖应间距适度。

刻

削

右耳刀

位置略靠下

　　右耳刀位居字的右部,因此横撇弯钩可略微写大一些。竖画多用悬针竖向下取势,也可用垂露竖。

都

郫

郫

单耳刀

竖直,向下取势

　　单耳刀在字中的位置低于左部。与左耳刀和右耳刀不同,它的折角圆转。竖用悬针竖,向下取势。

即

御

反文旁（一）

偏左
偏左

首撇短而斜，短横在首撇中部靠下位置起笔，略向右上斜。次撇起笔较轻。捺画起笔更是在首撇之左，接首撇撇尾，要写得厚重。撇收，以避让左部；捺重，以稳定字形。

政

徽

反文旁（二）

交点对正

这其实是反文旁的变形写法，写为"支"字多一点。末捺可写为反捺，也可出锋。

敲

敧

敌

致

殳字旁

交点偏左

上方似"口"字，取右上斜势，左竖下伸，右竖向内斜。下方似"又"字，撇轻而捺重。

骰

毂

散

数

扫码看视频

见字旁

内横不接

两竖左短右长。中间两短横不与右竖相接。封口横左伸，承左竖，不与右竖相接。撇直，竖弯钩平正。

现

观

页字旁

相向

写法与见字旁相似。中部"目"字上下均不封口，下部短撇与右点呈"八"字形，稳稳托住上部。

顶

顾

欠字旁

横短

上部短撇和横撇写得紧凑，下部撇捺疏朗，捺作反捺。

欲

叹

隹字旁

下伸

左竖尽量写长一些，中部略带弧度。四横画间距均匀，要写得紧凑，整体靠上，左端与左竖相接。

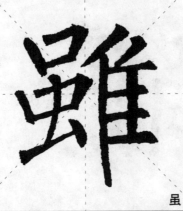

虽

雄

第五节　字框书写要领

　　字框是包围结构字的部件,居于字的外部。在书写字框时,要把握"平正"的书写特点,通常横画都略向右上倾斜,竖画则左轻右重,左短右长。由于是内外结构,书写时要为被包围部分留下足够的书写空间,但也不能过大。整体外松内紧,充分体现柳体字"中宫收紧"的特点。

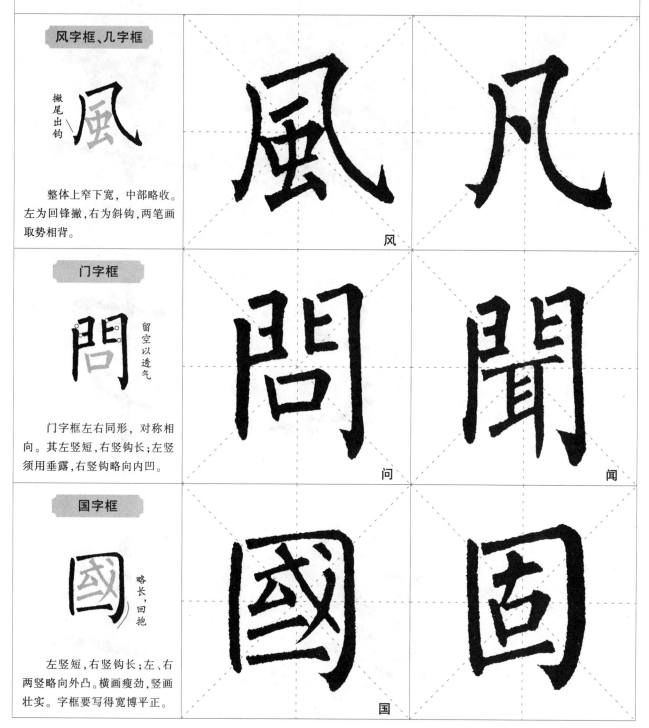

风字框、几字框

撇尾出钩

　　整体上窄下宽,中部略收。左为回锋撇,右为斜钩,两笔画取势相背。

风

凡

门字框

留空以透气

　　门字框左右同形,对称相向。其左竖短,右竖钩长;左竖须用垂露,右竖钩略向内凹。

问

闻

国字框

略长,回抱

　　左竖短,右竖钩长;左、右两竖略向外凸。横画瘦劲,竖画壮实。字框要写得宽博平正。

国

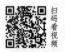
第四章　结构方法
第一节　独体字

　　独体字是由基本笔画构成的单一结构的字，不能被拆分为两个或两个以上的部件。虽然独体字的数量并不多，但它们的使用频率极高，而且绝大部分又是合体字的构成部件，在汉字系统中极为重要。掌握独体字的写法，是写好合体字的基础。独体字具有笔画少、空白多、形体不规整等特点，因此在书写时，需要特别注意安排笔画之间的关系，要做到：主笔突出、横平竖正、斜中求正、重画均匀、左右对称。

主笔突出

向右伸展

　　主笔是一个字中最核心的那一笔，它是整个字的脊梁，在字中起支撑和平衡作用，贯穿或包含其他笔画。

　　当横为主笔时，不论它居上、居中还是居下，其余笔画应相对收敛，突出横画，如"上"字。

　　在没有撇捺两分，而竖画贯穿整个字时，竖画一般为主笔，它起平衡、支撑作用，不能倾斜，如"毕"字。

　　从形态上看，一字之中若有厚实、长大、舒展的笔画，其通常就是主笔，如"丈"字的捺画。捺画与撇画对应，以支撑撇画让整个字得以平衡。

　　当钩画为主笔时，全字神采尽在一钩之中。钩有多种，但都要饱满有力，如"事"字的竖钩，"成"字的斜钩和"也"字的竖弯钩。

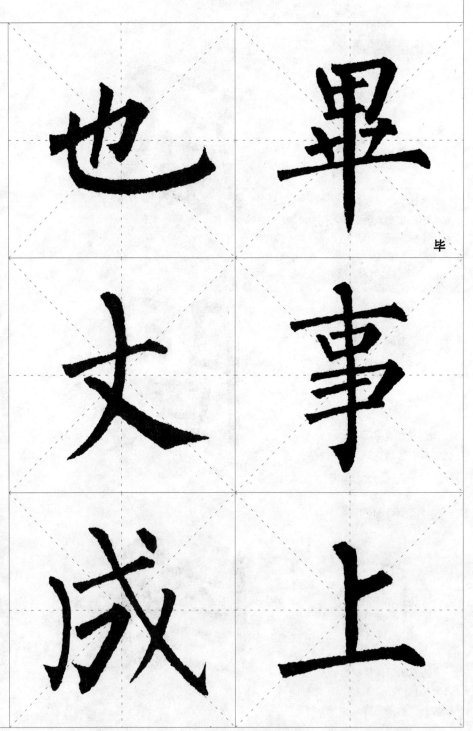

毕

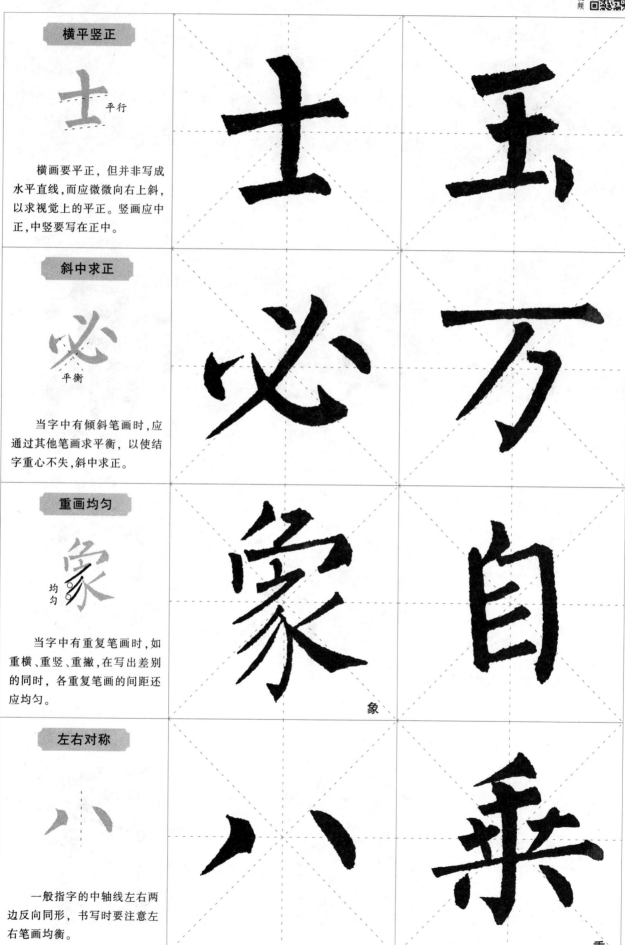

横平竖正

士 平行

横画要平正，但并非写成水平直线，而应微微向右上斜，以求视觉上的平正。竖画应中正，中竖要写在正中。

斜中求正

必 平衡

当字中有倾斜笔画时，应通过其他笔画求平衡，以使结字重心不失，斜中求正。

重画均匀

象 均匀

当字中有重复笔画时，如重横、重竖、重撇，在写出差别的同时，各重复笔画的间距还应均匀。

象

左右对称

八

一般指字的中轴线左右两边反向同形，书写时要注意左右笔画均衡。

乘

第二节　左右结构

　　左右结构的字由左右两部分（或三部分）组合而成。在汉字系统中，左右结构的字较多，书写时，要注意各部分在字中的比例搭配规律，注意各自的长短、宽窄、位置高低等。要根据各部分的占位，合理安排其位置，做到主次分明，有机统一。偏旁或在左，或在右，无论在哪个位置，都要居于次要地位，不宜抢占主体部分的位置。另外，各部分在组合时要合理利用穿插、避让的方法，使结字紧凑。

左窄右宽

窄　宽

　　左窄右宽的字，要左窄且笔画较肥，右宽而笔画略瘦，如此方能保持平衡。

左宽右窄

宽　窄

　　左边笔画较多，书写时合理安排笔画间搭配，要写得紧凑。右部笔画少，可略写肥一些。

左右等宽

大致等宽

　　这类字左右两部分的高度大致平齐，宽度各占字的一半。书写时左右收窄，避免写宽。

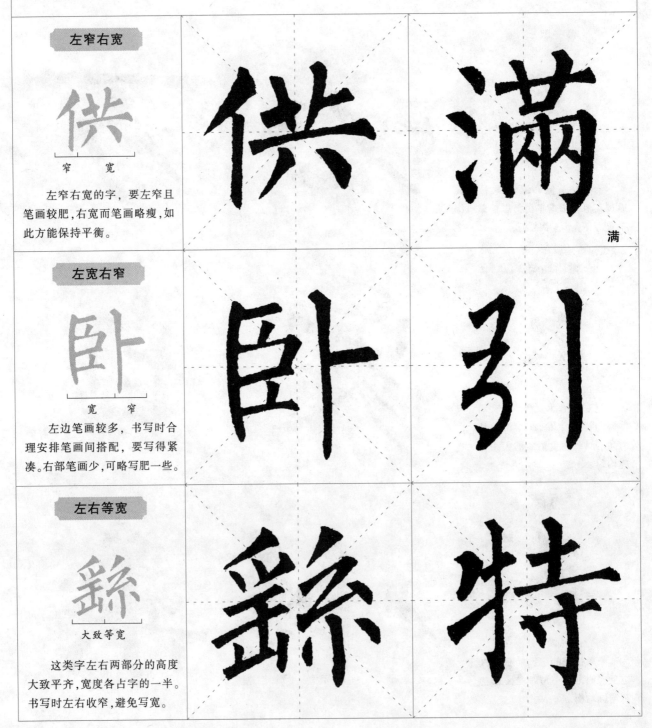

左短右长

左小居上

左部偏旁较小居左上，右部笔画较多时，重心要向左靠，这样才能保持字的平衡。

左长右短

右部靠下

当左大右小时，应使右小者靠下；但当左部较长，右部较小时，右部宜上下居中，不能写大。

左右穿插

让右
左插

左右穿插可使结字更为紧凑，通过左右笔画的互相插空，左右两部分的布局能更为合理，不致松散。

相互揖让

收
收

揖让是左右两部分结构之间有意收缩笔画，相互礼让，以形成和谐的整体。揖让应有度，勿使两部分相互背离。

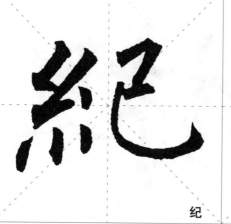

纪

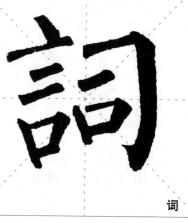

词

钟

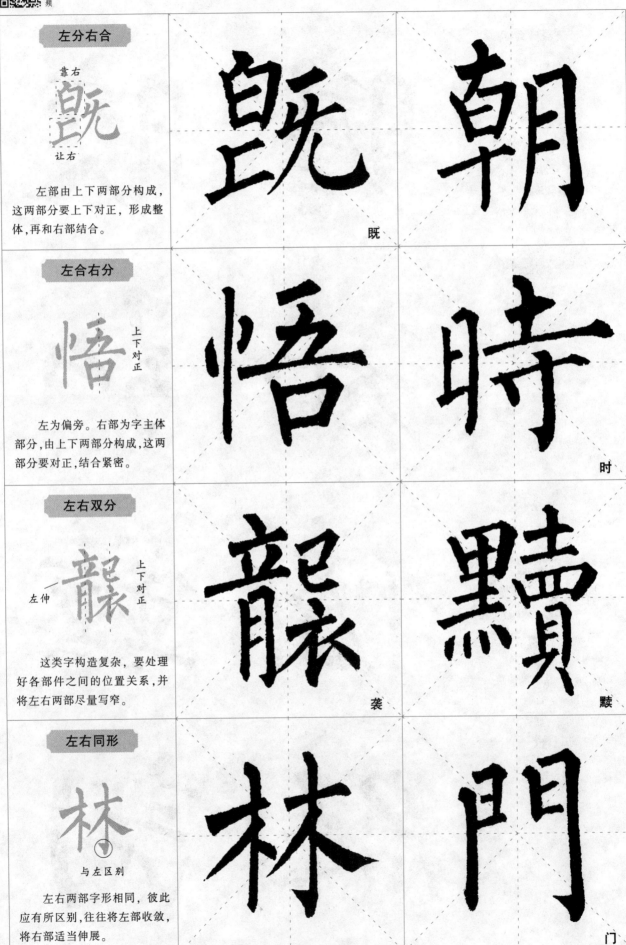

左分右合

靠右

让右

左部由上下两部分构成，这两部分要上下对正，形成整体，再和右部结合。

既

左合右分

上下对正

左为偏旁。右部为字主体部分，由上下两部分构成，这两部分要对正，结合紧密。

时

左右双分

左伸

上下对正

这类字构造复杂，要处理好各部件之间的位置关系，并将左右两部尽量写窄。

袭

黩

左右同形

与左区别

左右两部字形相同，彼此应有所区别，往往将左部收敛，将右部适当伸展。

门

左高右低

高 低

左右两部的高度大致相当，组合在一起时可适当错落，左高而右低，以使结字更为灵动。

行

静

左密右疏

密 疏

这类字左部笔画繁密，右部笔画疏朗，左右两部要结合紧密，形成整体，以免重心不稳。

断

欤

左疏右密

疏 密

这类字左部笔画简单，右部笔画繁密，左部要疏而不散，右部要密而不犯，整体结合要紧密。为将笔画写紧凑，通常将右部笔画写细，如"槛""仪"二字；当右部笔画中有单一的长中竖时，这一竖不宜写细，而应稍粗，以显厚重，如"殚""律"二字。

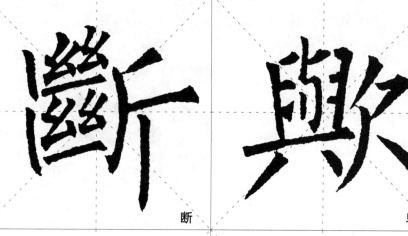

槛

殚

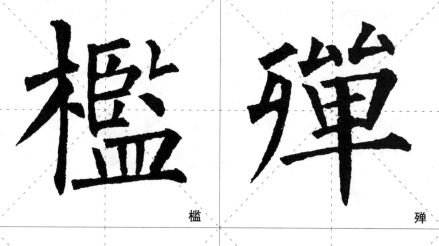

律

仪

中短靠上

上靠

对于左中右结构的字来说，如果中部较为短小，则应上靠。三部间距均匀。

右短靠下

靠下

左中右结构的字中，如果右部较为短小，书写时应靠下，以稳定字的重心。

多部呼应

中部写窄

凡由横向多个部分组成的字，各部分之间应该朝揖顾盼，避就相迎，浑然一体。为了不将字写得过宽，书写时各部的笔画通常应适当拉长，如此整个字才能显得协调。各部分组合要紧密，不可松散，注意对应位置及穿插方法，找准字的中心位置，各部分的收缩纵展要恰当，书写时落笔务必准确。

辩

征

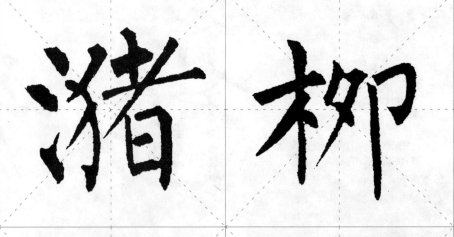

唯

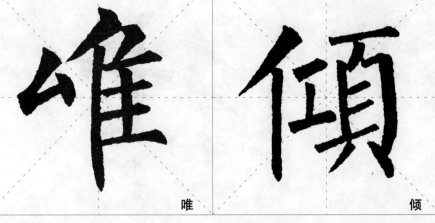

倾

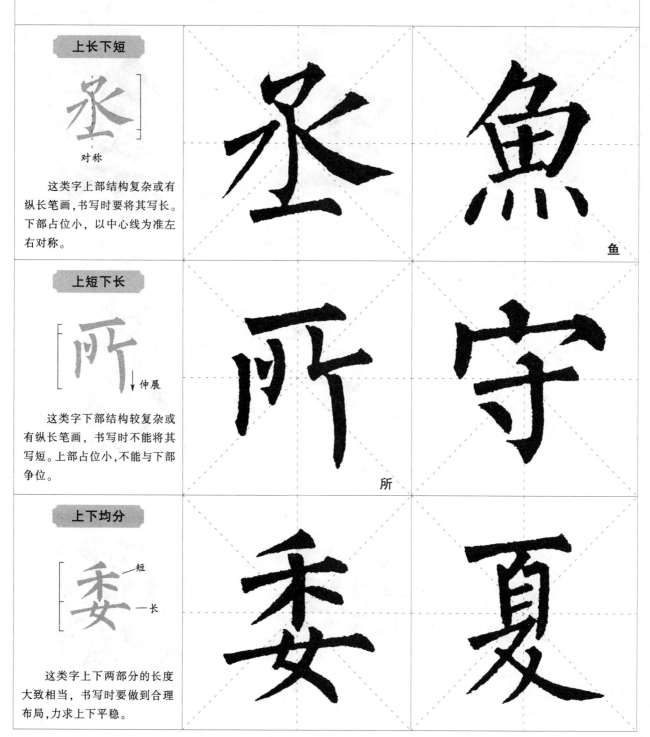

第三节　上下结构

　　上下结构的字由上、下两部分构成,结字大都呈长方形。在书写时,要注意观察上、下两部分笔画的长短和疏密,根据笔画的长短和疏密来安排结构,处理笔画之间、部件之间的对应、伸展和收缩,把字写得紧凑、协调。尤其要把握上盖下、下托上、上分下合、上合下分等结构规律。

上长下短

对称

　　这类字上部结构复杂或有纵长笔画,书写时要将其写长。下部占位小,以中心线为准左右对称。

鱼

上短下长

伸展

　　这类字下部结构较复杂或有纵长笔画,书写时不能将其写短。上部占位小,不能与下部争位。

所

上下均分

短
长

　　这类字上下两部分的长度大致相当,书写时要做到合理布局,力求上下平稳。

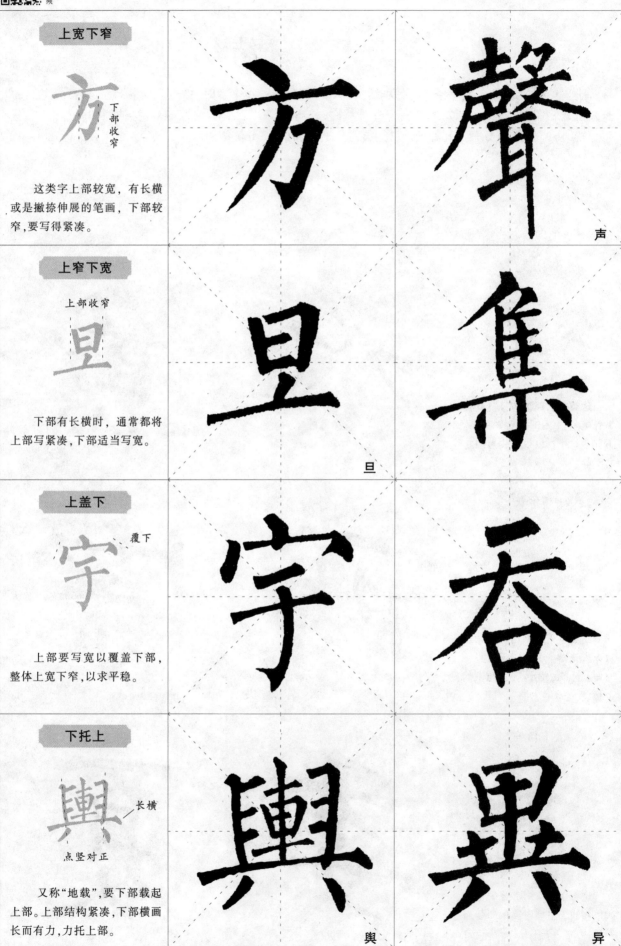

上宽下窄

下部收窄

这类字上部较宽，有长横或是撇捺伸展的笔画，下部较窄，要写得紧凑。

方

声

上窄下宽

上部收窄

下部有长横时，通常都将上部写紧凑，下部适当写宽。

旦

集

上盖下

覆下

上部要写宽以覆盖下部，整体上宽下窄，以求平稳。

宇

吞

下托上

长横

点竖对正

又称"地载"，要下部载起上部。上部结构紧凑，下部横画长而有力，力托上部。

舆

异

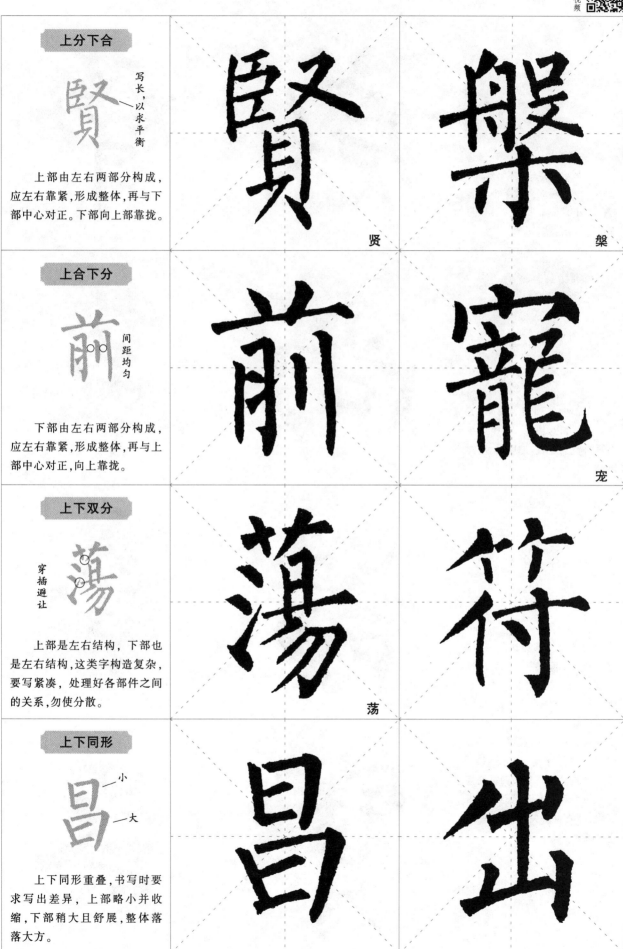

上分下合

写长，以求平衡

上部由左右两部分构成，应左右靠紧，形成整体，再与下部中心对正。下部向上部靠拢。

贤

槃

上合下分

间距均匀

下部由左右两部分构成，应左右靠紧，形成整体，再与上部中心对正，向上靠拢。

前

宠

上下双分

穿插避让

上部是左右结构，下部也是左右结构，这类字构造复杂，要写紧凑，处理好各部件之间的关系，勿使分散。

荡

符

上下同形

小

大

上下同形重叠，书写时要求写出差异，上部略小并收缩，下部稍大且舒展，整体落落大方。

昌

出

上大下小

重心对正

上部笔画多，下部笔画少，这类字一般写成上大下小的形态。下小者要紧致、挺拔，和上部重心对正。

上小下大

重心对正

上部的笔画相对较少，下部的笔画相对较多，这类字在书写时要上下重心对正，比例协调。

多部呼应

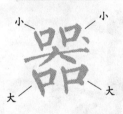

由纵向多部组成的字，多部之间彼此应有呼应、穿插、揖让、收缩、纵展，从而使其结合更为紧密，整个字才不致松散。在结合紧密的同时，笔画之间又要做到互不相犯，使空间划分均匀，结字平衡、稳定。同时，书写时还要注意笔画的粗细搭配，注意上下各部之间的疏密变化，分清主次关系，适当调整笔画位置。

感

胁

尚

辈

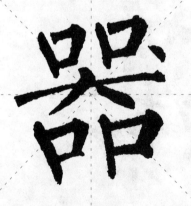

器

台

宝

蔡

第四节　包围结构

　　在《玄秘塔碑》中,包围结构有左上包、左下包、右上包、左包右、上包下和全包围等几种形式。在书写包围结构的字时,要注意包围部分与被包围部分的关系,考虑其高低宽窄,要使包围部分与被包围部分相互协调,特别是被包围部分,要写得紧凑,勿使结字肥大。

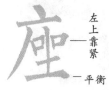

　　上部偏左,应使被包围部分稍靠右,如此才能保持字的平衡。末笔要舒展,以稳住字的重心。

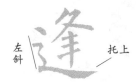

　　包围部分在左、下两边,走之底、走字旁、建之旁的字都属于这一类型。被包围部分宜紧凑,向左靠拢,与包围部分相呼应。包围部分的平捺应写得舒展,尽力右展,以求完全容纳被包围部分。

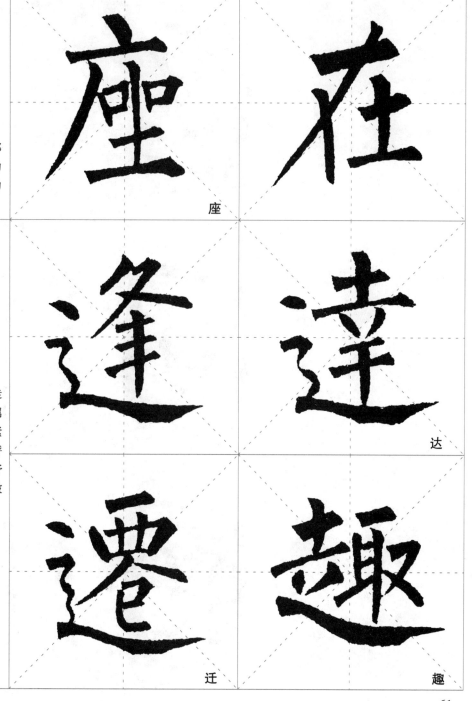

座

达

迁

趣

右上包

上靠

被包围部分要写得紧凑，稍微靠上。包围部分的纵笔宜长，但不可太粗，以免结字显得散漫。

左包右

短

左凸

长

属于三面包围的结构，包围部分竖画略向外凸，并略带倾斜。

上包下

上靠

左右居中

属于三面包围结构，被包围部分要上靠，不可掉出框外。

全包围

留空透气

内部均匀

国字框的字都属于全包围结构，书写时切勿横平竖直，以免结字显得方正呆板。

可

区

同

团

戒

巨

开

圆

第五章　布势方法
第一节　中宫收紧

　　中宫收紧是柳公权楷书的一个显著的结构特点。书法中通常说的"中宫",是指字的中心部位,中宫收紧就是一个字中心的笔画收敛,而四周的笔画向外展开,形成"内紧外松"的特点。"内紧"是指字的中心部分笔画紧凑,而并非指笔画密集排列,这一点要注意区别;"外松"是指横、竖、撇、捺这类笔画向左右和上下舒展,注意要适度,过于舒展会使字变形,显得散漫。

书写提示

　　承　是"中宫收紧"的典范。上部短撇、左部提画和右部的短撇均指向字心,中间三短横写得收敛而紧凑,这正是"内紧"的表现。撇、捺向左右伸展,而竖钩向下伸展,这是"外松"的表现。

　　就　"京"部的右侧收敛,为右部笔画留下书写空间;"尤"部短横左收,撇画收敛,竖弯钩相对舒展。

　　载　"车"部横画间距均匀,写得紧凑,末横左伸右敛。

　　勇　"田"部左右两竖向字心倾斜,显得十分紧凑;"力"部横折钩的竖笔也向内部倾斜,角度较大。

　　皆　中心位置的短提、短横和短撇都写得短小紧凑,"白"部两竖相向,右竖向下伸。

　　谧　"言"部和"益"部结合紧凑,"益"部末横左伸,托起左部。

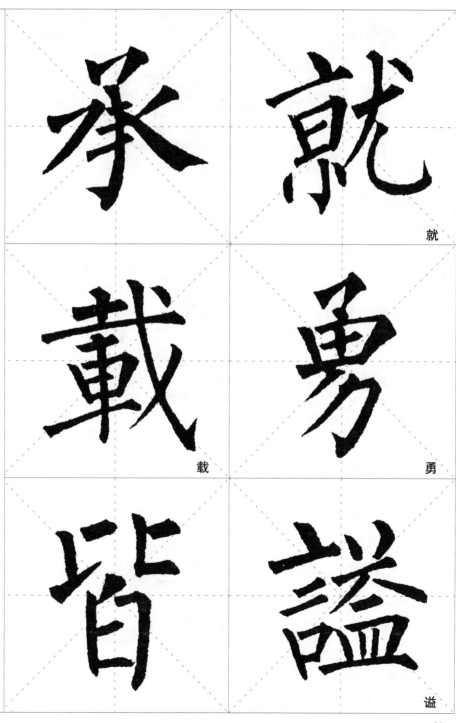

就

载

勇

皆

谧

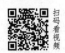

第二节　各尽其态

　　字的笔画有多有少,主笔及笔画的构成也不尽相同,这就决定了字的长短、大小、正斜也不会相同。书写时,应根据字的笔画、结构特征,将其写得顺乎自然,写出长短大小的变化,切忌将字写得像算盘珠子一样整齐划一。

字长字短

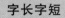

内斜

　　字形长的字不要写得太瘦,竖画要直挺,勿似蚯蚓般弯曲。
　　字形短的字不要写得太肥,笔画要秀劲,两竖上开下合。

字大字小

勿接

　　笔画较多的字书写时不能写得过大,要注意收敛,但也不能过分挤压笔画,布白要匀称自然。笔画较少的字应稍微放大,但不能过度,以宽绰丰满为佳。

字正字斜

右上斜
右下斜

　　字形正的字,四面切忌方正呆板,要自然协调。字形斜的字,要注意把握好字的重心,顺其造型,力求平稳,如"母"字撇折点的长点向右下取势,是挽回斜势的关键之笔。

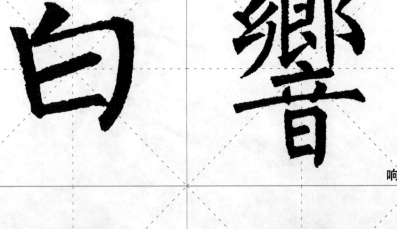

响

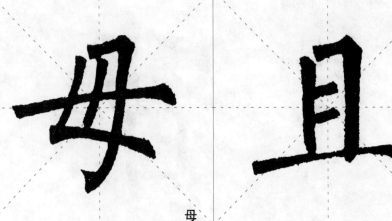

母

第三节　穿插揖让

　　"穿插揖让"是结字最为重要的原则之一，它是指在安排笔画时，笔画之间要穿插互补、迎让安位，做到相关而不互犯，各有其位。当笔画之间有交错的，要让其疏密、长短、大小都匀称，就需要"穿宽插虚"。有穿插，就必然有揖让，揖让应遵循"让高就卑""让宽就窄"的原则，让笔画之间互不妨碍，各得其所。

书写提示

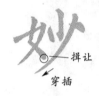

揖让
穿插

　　妙　"女"部左舒右敛，撇折点的长点收缩；"少"部左点写在中部空白处，长撇插入左部。

　　效　"交"部末笔为反捺，写短，以避让右部；"力"部长撇穿插入左部。

　　沙　三点水靠上，"少"部长撇舒展，直插入三点水的下方。

　　隶　左右两部相互礼让，互不相犯。右部下方"米"字靠左，使整体结构显得紧凑。

　　赞　"言"部诸横左伸右缩，以让右部；其下"口"字上宽下窄，为右部短横让出位置。

　　务　为使左右穿插得当，右部略下沉，以使上方反文的长撇能插入左部空当处。

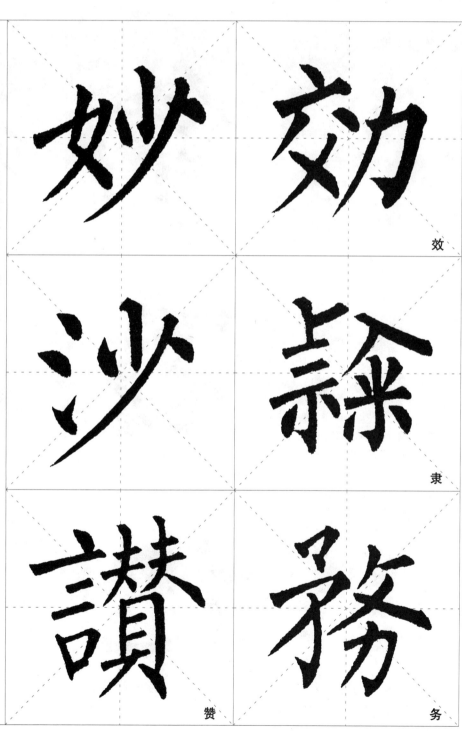

妙

效

沙

諫　隶

讚　赞

務　务

第四节　俯仰向背

　　俯、仰原指低头和抬头，用在书法中，即指上下部件、笔画之间的一种呼应关系，最典型的就是带有人字头和心字底的字。俯要下应，仰要上呼，这样书写出来的字才会顾盼生姿，气贯意连。向、背是指笔画之间相向或相背的一种趋势，这样是为了避免同一方向的笔画平行和雷同，让笔画更富变化。

下俯上仰

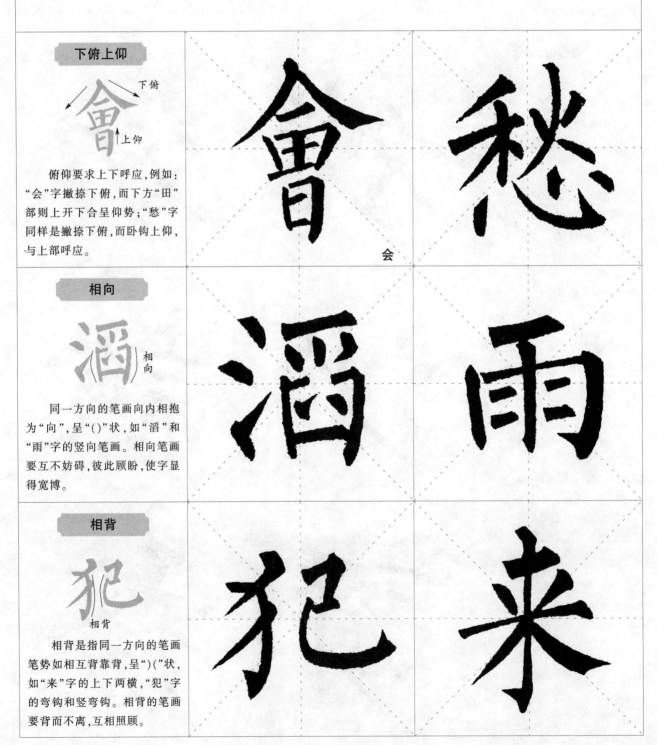

　　俯仰要求上下呼应，例如："会"字撇捺下俯，而下方"曰"部则上开下合呈仰势；"愁"字同样是撇捺下俯，而卧钩上仰，与上部呼应。

相向

　　同一方向的笔画向内相抱为"向"，呈"()"状，如"滔"和"雨"字的竖向笔画。相向笔画要互不妨碍，彼此顾盼，使字显得宽博。

相背

　　相背是指同一方向的笔画笔势如相互背靠背，呈")("状，如"来"字的上下两横，"犯"字的弯钩和竖弯钩。相背的笔画要背而不离，互相照顾。

第五节　同字求变

　　同字求变是指在一幅书法作品中,相同的字要寻求不同的变化,或笔法变化,或结构不同,以使整幅作品丰富多彩。"书圣"王羲之在《书论》中写道:"若作一纸之书,须字字意别,勿使相同。"由此可见,"变化"正是书法家们所孜孜追求的,柳公权的《玄秘塔碑》很好地体现了这一点。

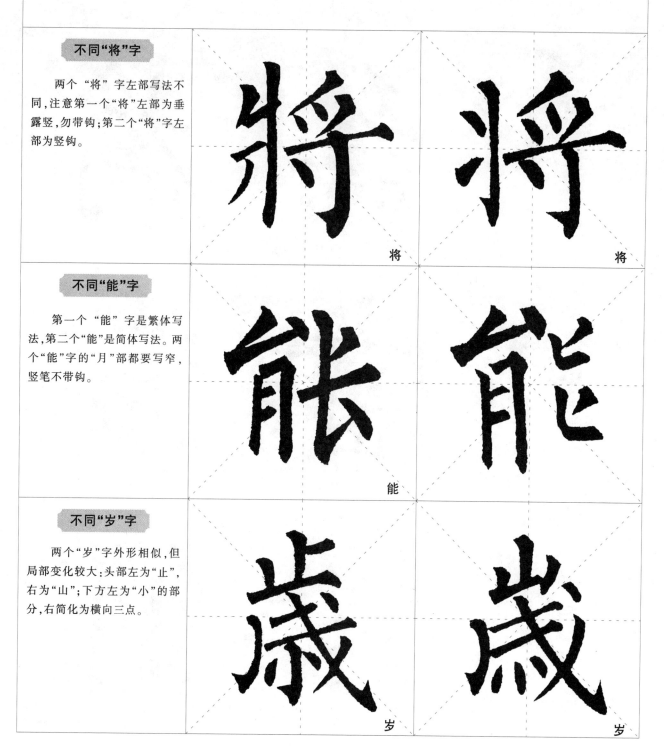

不同"将"字

　　两个"将"字左部写法不同,注意第一个"将"左部为垂露竖,勿带钩;第二个"将"字左部为竖钩。

不同"能"字

　　第一个"能"字是繁体写法,第二个"能"是简体写法。两个"能"字的"月"部都要写窄,竖笔不带钩。

不同"岁"字

　　两个"岁"字外形相似,但局部变化较大:头部左为"止",右为"山";下方左为"小"的部分,右简化为横向三点。

将　　将

能　　能

岁　　岁

不同"严"字

两个"严"字除头部写法有别外,下方"敢"部的反文旁写法也不相同。注意:第二个"严"字头部的两"口"写法也有变化。

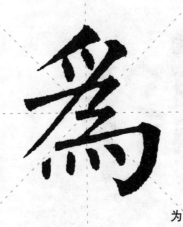

严

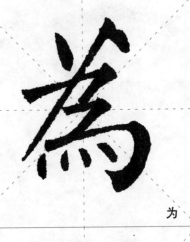

严

不同"为"字

两个"为"字头部写法有区别,下方横折钩也有不同,不管是折角处的方圆、折的弧度,还是出钩的方向都有变化。

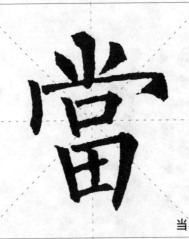

为

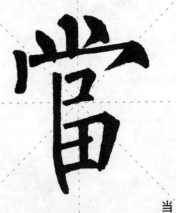

为

不同"当"字

两个"当"字的下部写法略有区别。要注意的是,第一个"当"字下部写扁,"口""田"均居中对齐;第二个"当"字下部长竖对齐上部左点,"口""田"略偏右,写窄。

当

当

不同"修"字

两个"修"字右部结构有区别:第一个"修"字右部反文的捺画为反捺,下为竖三点;第二个"修"字右部反文的捺画为正捺,下为"月"。

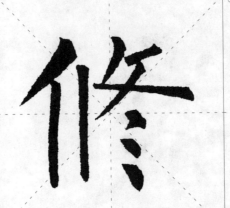

修

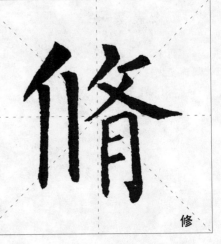

修

第六章 章法与作品创作

第一节 章 法

章法是把一个个字组成篇章的方法，是组织安排字与字、行与行之间承接呼应的方法。清人朱和羹在《临池心解》中言道："作书贵一气贯注。凡作一字，上下有承接，左右有呼应，打叠一片，方为尽善尽美。即此推之，数字、数行、数十行，总在精神团结，神不外散。"从单个字的承接呼应，到字与字、行与行之间的上下承接、左右呼应，都要一气贯注，形成一个和谐的整体。

章法又是安排字与字、行与行之间空白的方法，从这个角度来讲，章法又叫"布白"。清人蒋和在《书法正宗》中说："布白有三，字中之布白，逐字之布白，行间之布白，初学皆须停匀。"字中之布白，就是前面所讲的字的结构；逐字之布白，行间之布白，即指字与字、行与行之间的空白安排。这与清代邓石如"计白当黑"的理论相关：在纸上写成的字，有字的地方叫"黑"，无字的地方叫"白"；有字处是字，无字的空白也是"字"；有字处要留意，无字的空白，我们也要当作字来安排考虑。

明代张绅在《法书通释》中说："行款中间所空素地亦有法度，疏不至远，密不至近，如织锦之法，花地相间，须要得宜耳。"即是说对行款间的空白地方，要合理安排，疏要不觉得松散，密要不显得拥挤。疏密得当，才会气息畅通。

学习章法，要善于运用笔墨之外的空白之处，使黑白虚实相映成趣，字里行间上下承接，左右顾盼，相互映带，彼此照应，整篇既富有变化又浑然一体。

章法的妙处，在于变化万端，不像用笔和结构那样具体，要靠我们在书法学习中去不断地认真体会。

一般而言，楷书章法的基本形式有两种。

一、纵有行，横有列

竖成行，横成列，通篇纵横排列整齐，以整齐为美，这是初学楷书最常见的形式。它又分为有格子和无格子两种。字小多白，要保留格子，没有格子，就显得太空、太虚，所以格子也应看作字。字大满格的，不保留格子，通常是折格子或蒙在格子上书写。书写时，每个字都要写在格子正中，写得太偏，横竖排列就会显得不整齐。

初学作品创作要写得平稳、均匀，熟练之后，则要进一步写出字的大小长短、斜正疏密等不同的自然形态，在变化中求得匀称和协调，以避免刻板。

二、纵有行，横无列

竖成行，行距相等，每行字数不等，横不成列。这种形式通常见于小楷作品的书写。由于字形大小长短不一，各字相互穿插错落，使得整篇显得整齐而又富有变化。

第二节 书法作品的组成

一幅书法作品，通常由正文书写和落款钤印两部分组成。在正文书写之前，先要根据纸张大小和字数多少，做出总体安排；从这个角度来讲，正文四边的空白也是作品的组成部分。

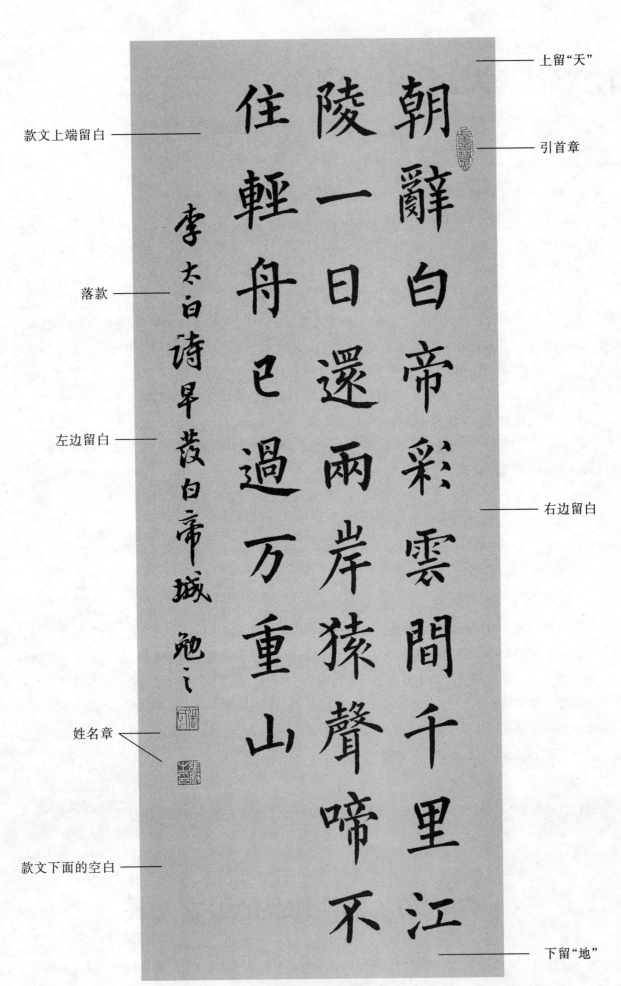

上留"天"

引首章

款文上端留白

落款

左边留白

右边留白

姓名章

款文下面的空白

下留"地"

作品的组成示意图

一、四边留白

整幅作品的布局，要注意留出四周的空白，切不可顶"天"立"地"，满纸墨气，给人一种压迫、拥塞之感。竖式作品上下边的留空（称为"天""地"）要大于左右两边，"天"通常又比"地"稍长一点。横式作品左右两边的留白要大于上下两边，"天"与"地"相等。总之，要上留"天"，下留"地"，左右留白，使四周气息畅通。

二、正文书写

正文书写用竖式，即每行从上到下书写，各行从右到左书写。正文是作品的主体，初学安排时，最好把落款和钤印的位置也留出来，这样更有利于整体布局。

三、落款

落款又叫题款、署款，有单款和双款之分。单款通常写出正文的出处、书写时间和书写人姓名等内容，单款也叫下款；在下款的上方写出赠送对象及称呼，称为上款，上下款合称双款。

楷书作品落款通常用行楷或行书，要"文正款活"。落款在正文之后，其字号要小于正文。正文最后一行下面空白较多时，落款可写在下面，但不要太挤，款文下面还要留出一段空白。正文末行下面空白较少，落款就要在正文末行的左边，另起一行写。款文位置要稍偏上，即款文上端的留空要小于款文下面的空白。

四、钤印

钤印，是书写人签名后，盖上印章，以示取信于人。同时，它在书法作品中又起着调节重心、丰富色彩、增强艺术效果的作用。印章的大小和款字相近，最好比款字稍小，不宜大过款字。姓名章盖在落款的下面或左边，若盖两方，宜一方朱文，一方白文，印文也不要重复；两印之间要适当拉开距离。引首章通常盖在正文首行第一或第二字的右边。用印的多少及位置，要根据作品的空白来安排，一幅作品用印不宜过多，以一至两方为宜，包括引首章，一般不超过三方，即所谓"印不过三"。盖多了不但不美，反而会显得庸俗。

横披示意图

第三节　书法作品的常见幅式

书法作品中常见的幅式有横披、中堂、条幅、对联、条屏、斗方和扇面等几种。

一、横披

横披又叫"横幅"，一般指长度是高度的两倍或两倍以上的横式作品。字数不多时，从右到左写成一行，字距略小于左右两边的空白。字数较多时竖写成行，各行从右写到左。常用于书房或厅堂侧的布置。

二、中堂

中堂是尺幅较大的竖式作品。长度通常等于、大于或略小于宽度的两倍，常以整张宣纸（四尺或三尺）写成，多悬挂于厅堂正中。

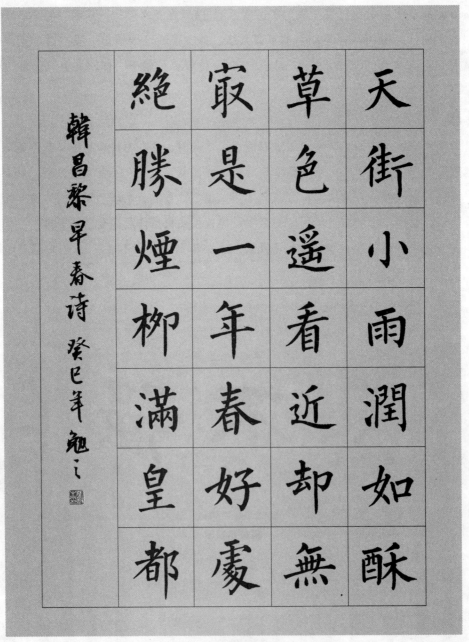

中堂示意图

三、条幅

条幅是宽度不及中堂的竖式作品，长度是宽度的两倍以上，以四倍于宽度的最为常见。通常以整张宣纸竖向对裁而成。条幅适用面最广，一般斋、堂、馆、店皆可悬挂。

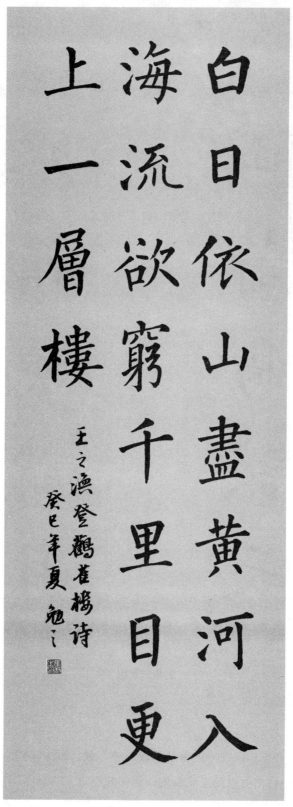

条幅示意图

四、对联

　　对联又叫"楹联"，是用两张相同的条幅，书写一副对联所组成的书法作品形式。上联居右，下联居左。字数不多的对联，单行居中竖写。布局要求左右对称，天地对齐，上下承接，相互对比，左右呼应，高低齐平。上款写在上联右边，位置较高；下款写在下联左边，位置稍低。只落单款时，则写在下联左边中间偏上的位置。对联多悬挂于中堂两边。

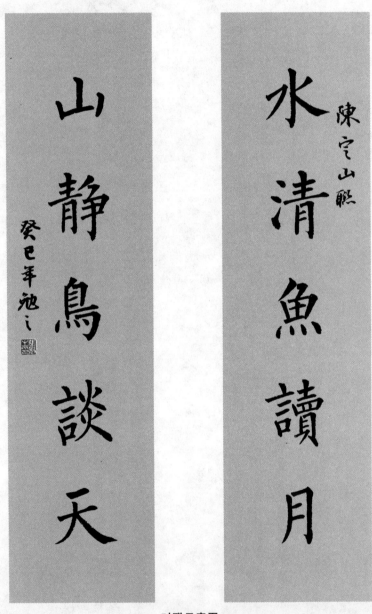

对联示意图

五、条屏

　　条屏也叫"屏条"，是由尺寸相同的一组条幅组成，成双数，最少4幅，多则可达12幅，适合较大的墙面悬挂。它分为两种：一种由可以独立成幅的一组条幅组成；一种由不能独立成幅，并列起来合成一件作品的一组条幅组成。

六、斗方

斗方是长宽尺寸相等或相近的方形作品形式。斗方四周留白大致相同。落款位于正文左边，款字上下不宜与正文平齐，以避免形式呆板。

斗方示意图一

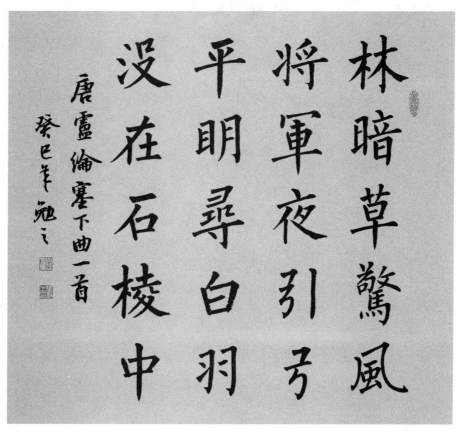

斗方示意图二

七、扇面

扇面分为团扇扇面和折扇扇面。

团扇扇面的形状，多为圆形，其作品可随形写成圆形，也可写成方形，或半方半圆，其布白变化丰富，形式多种多样。

折扇扇面形状上宽下窄，有弧线，有直线，既多样，又统一。可利用扇面宽度，由右到左写2~4字；也可采用长行与短行相间，每两行留出半行空白的方式，写较多的字，在参差变化中，写出整齐均衡之美；还可以在上端每行书写二字，下面留大片空白，最后落一行或几行较长的款来打破平衡，以求参差变化。

团扇扇面示意图

折扇扇面示意图

會昌元年十二月

廿八日建

刻玉冊官邵建和并

弟建初鐫

会昌元年十二月廿八日建。刻玉册官邵建和并弟建初镌。

召。空门正辟，法宇方开。峥嵘栋梁，一旦而摧。水月镜像，无心去来。徒令后学，瞻仰徘徊。

召空門正闢法宇

方開峥嵘嵸

旦而摧水月鏡像

無心去來徒令

學瞻仰徘徊

遊　大雄巨唐啓運

大雄垂教千載冥

符三乘迭燿寵

重恩顧顯闡讚導

有大法師逢時感

匏。趣真则滞，涉俗则流。象狂猿轻，钩槛莫收。栀制刀断，尚生疮疣。有大法师，绝念而

匏趣真则滞涉俗

则流象狂猿轻钩

槛莫收栀制刀断

尚生疮疣有大法

师绝念而

闻。经律论藏，戒定慧学。深浅同源，先后相觉。异宗偏义，执正执驳。有大法师，为作霜

聞

經

律

論

藏

戒

定

慧

學

深

淺

同

源

先

後

相

覺

異

宗

偏

義

有

大

法

師

爲

作

霜

執

正

執

駮

賢劫千佛第四能

仁哀我生靈出經

破塵教綱高張𡨥

辯孰分

有大法師如從親

賢劫千佛，第四能仁。哀我生靈，出經破尘。教网高张，孰辩孰分。有大法师，如从亲

最深，道契弥固，亦以为请，愿播清尘。休尝游其藩，备其事，随喜赞叹，盖无愧辞。铭曰：

冣深道契弥固亦以为请颙播清尘休尝遊其藩备其随喜讃歎盖无愧辝銘曰

弟子義均自政
正言等克荷先業
虔守遺風大懼徽
獻有時堙没而今
閤門使劉公法符

作人師五十其徒

皆為達者於戲其

和尚出家之雄

乎不然何至德殊

祥如此其盛也承

壽六十七僧臘卅
八門弟子比丘比
丘尼約千餘輩或
講論玄言或紀綱
大寺脩禪秉律分

遺命茶（茶）毗，得舍利三百余粒。方炽而神光月皎，既烬而灵骨珠圆。赐谥曰『大达』，塔曰『玄秘』。俗

遺命茶毗得舍利

三百餘粒方熾而

神光月皎既燼而

靈骨珠圓賜謚曰

大達塔曰祕俗

遷　爵　生　灭　一
於　其　竟　當　日
長　年　夕　暑　西
樂　七　而　而　向
之　月　異　尊　右
南　六　香　容　胁
原　日　猶　如　而

和尚而已　夫將欲

駕橫海之大航　拯

迷途於彼岸者　固

必有奇功妙道歟

以開成元年六月

佛離四相以修善
心下如地坦無丘
陵王公與臺皆以
誠接議者以爲就
常理輕行者唯成

莫不瞻嚮。荐金宝以致诚，殚（仰）端严而礼足。日有千数，不可殚书。而和尚即众生以观

莫不瞻嚮薦金寶
以致誠端嚴而
礼是日有千數
誠殚
可殚書而
即眾生以觀

毁十
百万
悉以
崇

饰殿
宇窈
穷极
雕
绘

而方
丈匡
臣床
静
憲

自得
贵
臣盛
族皆
憲

所依
慕豪
侠工
贾

伽，契无生于悉地。日持诸部十余万遍。指净土为息肩之地，严金舍（经）为报法之恩。前后供施

伽契無生於悲地
日持諸部十餘萬
遍指淨土爲息肩
之地嚴金舍爲報
法之恩前後供施

舍
爲

凡一十年講涅

識經論象當沼

傳授宗主以開誘

道俗者凡一百六

十座運三密於瑜

思议之道，辅大有为之君，固必有冥符玄契欤！掌内殿法仪，录左街僧事，以摽（标）表净众者

二一

思議之道輔大有為之君固必有冥符玄契歟掌內殿法儀錄左街僧事以摽表淨眾者

不殘兵不黷赤子

無愁聲蒼海無驚

浪盖叅用真宗以

毗伽政之明效

也夫歛顯大不

無繼屬迎真骨於

靈山開法場於

祕殿為人請福

親奉香燈既而刑

人，其教有大不思议事事。当是时，朝廷方削平区夏，缚吴斡蜀，潴蔡荡郓。而天子端拱

郓縛朝議人
而吴廷事其
天斡方當教
子蜀削是有
端潴平時大
拱蔡逼　不
　荡　夏　思

捷迎合皆契真乘雖造次應對未嘗不以闡揚為務繇是天子益知佛為大聖

隆．憲宗皇帝鼜

幸其寺待之賓

戈常承顧問注

納偏厚而和尚

符彩超邁詞理響

等復詔侍
皇太子於東朝
順宗皇帝深仰其
與風親之若昆弟相
臥起恩禮特

德宗皇帝聞其名

徵之一見大悦常

出入禁中與儒

道議論賜紫

歲時錫施異

於他

法種者

智宏辩欤固必有勇

文殊於清凉

皆現演大經於

原傾都畢會

敲於天下囊括川
注逢源會委滔滔
然莫能濟其畔岸
矣夫將欲伐株杌
於情田雨甘露於

寺鋡法師。复梦梵僧以舍利满琉璃器使吞之，且曰：「三藏大教，尽贮汝腹矣。」諸（自）法（是）经律论无

寺鋡法師復夢梵

僧以舍利滿琉璃

器使吞之且曰三

藏大教盡貯汝腹

矢 諸法 經律論無

涅槃　大旨於福林
安國寺素法師　通
師傅雅識大義於
犯於崇識大義昇律
明寺照律師稟持

寺

殊祥奇表欤！始十岁，依崇福寺道悟禅师为沙弥。十七正度为比丘，隶安国寺。具威仪于西

殊祥奇音表歟始十

歲依崇福寺道悟十

禪師爲沙弥寺道十

正度爲比丘弥寺悟

國寺具威儀比丘十

儀於崇西安七

颡深目，大颐方口，长六尺五寸，其音如钟。夫将欲荷如来之菩提，觉（凿）生灵之耳目，固必有

颡深
目大
颐方
口

长
六
尺
五
寸
其
音

如
钟
夫
将
欲
荷
（觉）生

如
来
之
菩
提

灵
之
耳
目
固
必
有

囊中舍利，使吞之。〔既〕（及）诞，所梦僧白昼入其室，摩其顶曰：『必当大弘法教。』言讫而灭。既成人，高

七

囊中舍利使吞之

誕所夢僧白晝曰

入其室摩其頂曰

必當大弘法教人

訖而滅既成人高

道也。和尚其出家之雄乎！天水赵氏，世为秦人。初，母张夫人梦梵僧 谓曰：「当生贵子。」即出

家之雄乎天
氏世為秦人
張夫人夢梵
曰當生貴子
道
家之雄乎和
氏世為秦尚
張夫人夢梵其
曰當生貴子出

世導俗出家則運

慈悲定慧佐

如來以闡教利

捨此無以為丈夫

也背此無以為達

玄秘塔者，大法师端甫灵骨之所归也。於戏！为丈夫者，在家则张仁义礼乐，辅天子以扶

玄祕塔者大法師
端甫靈骨之所歸
也於戲為丈夫者
在家則張仁義禮
樂輔天子以扶

議大夫守右散

騎常侍充集賢殿

學士兼判院事上

柱國賜紫金魚袋

柳公權書并篆額

江南西道都团练、观察处置等使，朝散大夫兼御史中丞、上柱国、赐紫金鱼袋裴休撰。

江南西道都團練

觀察處置等使朝

散大夫兼御史中

丞上柱國賜紫金

魚袋裴休撰

玄秘塔碑铭并序

座赐紫大

駕大德安

供奉三教谈论

唐故左街僧録内引